高等院校数字艺术设计系列教材

# 平面构成

原理与实战策略（第二版）　杨诺　张驰　编著

清华大学出版社
北京

## 内容简介

本书突破传统构成内容过于枯燥的弊病，从一个全新的角度讲解平面构成，将平面构成理论与计算机技术相结合，以实践操作为主，主要介绍计算机与构成的关系、软件的使用方法、平面构成在设计中的具体应用等诸多内容。

本书共分7章，包括认识平面构成、形的精髓、基本形与骨骼、美的形式法则、平面构成的表现形式、平面构成在设计实践中的应用等，每章均配有实践操作和课后作业等内容。在实践操作中会有详细的案例讲解和计算机软件制作方法。

本书结构合理，内容实用，可作为高等院校艺术设计相关专业的教材，也适合设计自学者、爱好者作为学习辅助用书。

本书封面贴有清华大学出版社防伪标签，无标签者不得销售。
版权所有，侵权必究。举报：010-62782989，beiqinquan@tup.tsinghua.edu.cn。

图书在版编目(CIP)数据

平面构成原理与实战策略 / 杨诺，张驰编著. —2版. —北京：清华大学出版社，2021.6（2024.2重印）
高等院校数字艺术设计系列教材
ISBN 978-7-302-58122-2

Ⅰ.①平⋯　Ⅱ.①杨⋯ ②张⋯　Ⅲ.①平面构成—高等学校—教材　Ⅳ.①J511

中国版本图书馆CIP数据核字(2021)第084253号

责任编辑：李　磊
封面设计：边家起
版式设计：孔祥峰
责任校对：成凤进
责任印制：丛怀宇

出版发行：清华大学出版社
网　　址：https://www.tup.com.cn，https://www.wqxuetang.com
地　　址：北京清华大学学研大厦A座　　邮　编：100084
社 总 机：010-83470000　　邮　购：010-62786544
投稿与读者服务：010-62776969，c-service@tup.tsinghua.edu.cn
质 量 反 馈：010-62772015，zhiliang@tup.tsinghua.edu.cn

印 装 者：三河市铭诚印务有限公司
经　　销：全国新华书店
开　　本：190mm×260mm　　印　张：10　　字　数：255千字
　　　　　（附小册子1本）
版　　次：2017年1月第1版　2021年7月第2版　　印　次：2024年2月第3次印刷
定　　价：59.80元

产品编号：090097-01

# 第二版前言

　　构成对学习艺术设计的人来说并不陌生,三大构成是设计专业中必不可少的基础课程。三大构成包括平面构成、立体构成和色彩构成,它源于 20 世纪德国包豪斯设计学院,发展到现在已经有了悠久的历史。随着时代的更替,新技术也迅速发展,计算机软件在构成中的应用早已不是新课题。

　　在设计专业中,构成课是专业基础,计算机软件课程同样也是必修的基础课。那么,能不能把二者融合在一起同时进行呢?单纯的构成理论学起来会让人感觉枯燥,对于年纪尚轻的学生来说,很容易产生厌烦情绪,而对于软件学习他们往往表现出相对积极的态度。然而,单独地对软件菜单、命令内容进行逐条介绍,也会使软件课程陷入过于教条化的漩涡中。是否可以找到一种方法,让二者有机地结合起来呢?计算机软件与构成课的结合很好地解决了这一问题,但是现在有一些教师在上课时经常把这种结合流于形式,软件与构成理论结合得过于生硬,致使软件讲解不够深入,构成的理论没有剖析明白。

　　在本书中,尝试着将构成理论条目化,找到其与软件技术相契合的点,组成新的课题,在每一条理论中,都会使用到一项新的软件技术。学生们在弄懂了理论的同时,也能够比较全面地掌握软件,达到事半功倍的效果,另外也可以在完成作业的过程中体会到日后在实际工作中如何将设计理念用计算机软件表达出来。

　　本书在讲解内容的过程中还着重于学习方法的引导,讲解软件功能不是最终目的,更重要的是要让学生们明白使用软件的哪一种功能可以更加快捷、准确地表达出设计的目的。达到同一种效果可能会有几种甚至几十种途径,选择最适合的才能使设计更完美,制作更简单。同时,软件技术的全面掌握也可以激发出更多的设计灵感,使设计思维更广。设计与技术互相促进,才是本书写作的初衷。

　　本书由杨诺、张驰编著,在成书的过程中,李兴、刘晓宇、高思、王宁、杨宝容、白洁、张乐鉴、张茫茫、赵晨、赵更生、马胜、陈薇等人也参与了部分编写工作。由于作者编写水平所限,书中难免有疏漏和不足之处,恳请广大读者批评指正。

　　本书提供了 PPT 教学课件和考试题库答案等立体化教学资源,扫一扫下面的二维码,推送到自己的邮箱后即可下载获取。

<div align="right">编　者</div>

# 目 录

## 第1章　一起来热个身

1.1　作品欣赏 ·············· 1
1.2　课后作业 ·············· 5

## 第2章　认识平面构成

2.1　平面构成的历史 ·············· 6
 2.1.1　构成主义 ·············· 6
 2.1.2　风格派 ·············· 7
 2.1.3　抽象派 ·············· 7
 2.1.4　传说中的"包豪斯" ·············· 8
2.2　平面构成的定义 ·············· 9
 2.2.1　构成是什么 ·············· 9
 2.2.2　平面构成是什么 ·············· 9
 2.2.3　平面构成与计算机 ·············· 9
2.3　新的技术 ·············· 10
 2.3.1　Adobe Photoshop ·············· 10
 2.3.2　Adobe Illustrator ·············· 11
2.4　软件的基本功能 ·············· 11
 2.4.1　操作界面 ·············· 12
 2.4.2　基本常识 ·············· 13
2.5　课后作业 ·············· 15

## 第3章　形的精髓

3.1　跳跃的点 ·············· 17
 3.1.1　点的概念 ·············· 17
 3.1.2　点的构成实例 ·············· 20
 ▶ 实例演示 1：点的升腾感 ·············· 20
 ▶ 实例演示 2：点的秩序感 ·············· 22
 3.1.3　点的构成表现 ·············· 25
3.2　流动的线 ·············· 26
 3.2.1　线的概念 ·············· 26
 3.2.2　线的构成实例 ·············· 28
 ▶ 实例演示 1：烦躁的线 ·············· 28
 ▶ 实例演示 2：线之美 ·············· 31
 3.2.3　线的构成表现 ·············· 34
3.3　稳定的面 ·············· 35
 3.3.1　面的概念 ·············· 36
 3.3.2　面的构成实例 ·············· 38
 ▶ 实例演示：面的构成 ·············· 38
 3.3.3　面的构成表现 ·············· 40
3.4　点、线、面——综合之美 ·············· 41
3.5　课后作业 ·············· 43

## 第4章　理性的视觉文法——基本形与骨骼

4.1　基本形 ·············· 45
 4.1.1　基本形的概念 ·············· 45
 4.1.2　形与形的关系 ·············· 46
4.2　视觉中的格式塔——图与底 ·············· 48
 4.2.1　图与底的关系 ·············· 48
 4.2.2　鲁宾杯 ·············· 49
 4.2.3　福田繁雄作品 ·············· 49
 4.2.4　达利作品 ·············· 50
 4.2.5　实例演示 ·············· 51
 ▶ 实例演示：图底转换的魔术 ·············· 51

4.3 骨骼 ················································ 52
 4.3.1 规律性骨骼 ································ 52
4.3.2 非规律性骨骼 ································ 53
4.4 课后作业 ·········································· 54

# 第 5 章　如何看起来更"美"——美的形式法则

5.1 变化与统一 ······································ 56
5.2 对称与均衡 ······································ 57
5.3 节奏与韵律 ······································ 59
5.4 对比与调和 ······································ 60
5.5 课后作业 ·········································· 62

# 第 6 章　平面构成的表现形式

6.1 秩序之美——重复构成 ···················· 71
 6.1.1 重复构成的概念 ························ 71
 6.1.2 重复构成的排列方式 ················ 72
 6.1.3 重复构成传统手绘实例展示 ···· 74
 6.1.4 计算机操作演示 ························ 75
 ▶ 实例演示 1：最简单的重复构成 ········ 75
 ▶ 实例演示 2：活动一下你的左手 ········ 77

6.2 似曾相识的面孔——近似构成 ········ 82
 6.2.1 近似构成的概念 ························ 82
 6.2.2 近似构成的造型方式 ················ 82
 6.2.3 近似构成传统手绘实例展示 ···· 84
 6.2.4 计算机操作演示 ························ 85
 ▶ 实例演示 1：制作一个多变的图形 ···· 85
 ▶ 实例演示 2：一个图形的多面人生 ···· 87

6.3 因联通而和谐——渐变构成 ············ 89
 6.3.1 渐变构成的概念 ························ 89
 6.3.2 渐变构成的形式 ························ 89
 6.3.3 渐变构成传统手绘实例展示 ···· 90
 6.3.4 计算机操作演示 ························ 91
 ▶ 实例演示：让软件帮忙完成复杂的过程 ···· 91

6.4 爆发瞬间的凝固——发射构成 ········ 93
 6.4.1 发射构成的概念 ························ 93
 6.4.2 发射构成的形式 ························ 93
 6.4.3 发射构成传统手绘实例展示 ···· 95

 6.4.4 计算机操作演示 ························ 97
 ▶ 实例演示 1：用简单的方法制作出眼花缭乱
  的效果 ······································ 97
 ▶ 实例演示 2：认识 Photoshop 中的神奇效果 ···· 99

6.5 聚散与吸引——集结构成 ················ 100
 6.5.1 集结构成的概念 ························ 100
 6.5.2 集结构成的形式 ························ 101
 6.5.3 集结构成传统手绘实例展示 ···· 102
 6.5.4 计算机操作演示 ························ 103
 ▶ 实例演示：符号的聚散 ···················· 103

6.6 不破不立——变异构成 ···················· 105
 6.6.1 变异构成的概念 ························ 105
 6.6.2 变异构成的形式 ························ 106
 6.6.3 变异构成传统手绘实例展示 ···· 108
 6.6.4 计算机操作演示 ························ 109
 ▶ 实例演示：构成中的波普艺术 ········ 109

6.7 突破二次元——空间构成 ················ 111
 6.7.1 空间构成的概念 ························ 111
 6.7.2 空间构成的形式 ························ 111
 6.7.3 空间构成大师作品展示 ············ 112
 6.7.4 计算机操作演示 ························ 114
 ▶ 实例演示：神秘的矛盾空间 ············ 114

6.8 可以抚摸的视觉——肌理构成 ········ 116
 6.8.1 肌理构成的概念 ························ 116

6.8.2　肌理构成的种类 …………………… 116
　　6.8.3　肌理构成传统手绘实例展示 ………… 119
　　6.8.4　计算机操作演示 …………………… 120
▶ 实例演示 1：使用 Photoshop 制作肌理 ……… 120
▶ 实例演示 2：与真实媲美的肌理 ……………… 121
6.9　课后作业 ……………………………………… 124

# 第 7 章　平面构成在设计实践中的应用

7.1　平面构成在标志设计中的应用 …………… 125
　　7.1.1　标志设计作品展示 ………………… 125
　　7.1.2　设计案例分析 ……………………… 127
▶ 实例演示：使用 Illustrator 制作标志 ………… 127
7.2　平面构成在 UI 设计中的应用 …………… 130
　　7.2.1　UI 设计作品展示 …………………… 130
　　7.2.2　UI 制作案例分析 …………………… 131
▶ 实例演示：使用 Photoshop 制作按钮 ………… 132
7.3　平面构成在海报设计中的应用 …………… 139
　　7.3.1　海报设计作品展示 ………………… 139
　　7.3.2　海报制作案例分析 ………………… 141
▶ 实例演示：使用 Photoshop 制作时尚海报 …… 141
7.4　平面构成在装饰画中的应用 ……………… 146
　　7.4.1　装饰画作品赏析 …………………… 146
　　7.4.2　装饰画作品案例分析 ……………… 149
7.5　课后作业 ……………………………………… 154

# 第1章 一起来热个身

**本章概述：**
　　作为全书的开始章节，在此尝试用一种全新的方式带领读者进入平面构成的学习中。本章展示了与构成相关的设计作品，不需要理论，只需要用感性的方式对平面构成有初步的认识。

**教学目标：**
　　通过本章的学习和课后素材的搜集，逐步进入平面构成的学习中去，弄懂平面构成能给我们带来什么。

**本章要点：**
　　认识到平面构成是设计的基础，任何一个设计领域中平面构成都是必学科目。

ALL　　WEB DESIGN　　LOGO DESIGN　　ILLUSTRATION　　PHOTOGRAPHY　　VIDEO

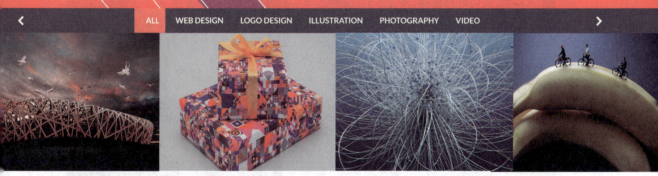

## 1.1 作品欣赏

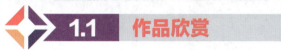

　　说起构成，很多人都会说"听说过"，无论将来从事平面设计、工业设计，还是服装设计，只要与设计相关的方向，构成都将成为专业学习的敲门砖。对于在校学生来说，学习过平面构成这门课的同学可能会流传这样的说法，"作业多""太难画了""没学懂，理论性太强"……不要还未开始就被吓退，在本书中为读者提供一些简单、快捷又易懂的学习方法，下面让我们一起进入构成的世界，先通过赏心悦目的图片来了解构成究竟是什么，如图1-1至图1-10所示。

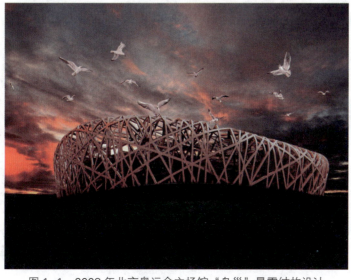

图 1-1　2008 年北京奥运会主场馆"鸟巢"暴露结构设计

图1-2 深圳机场流动的点与线设计被戏称为"密集恐惧症治疗中心"

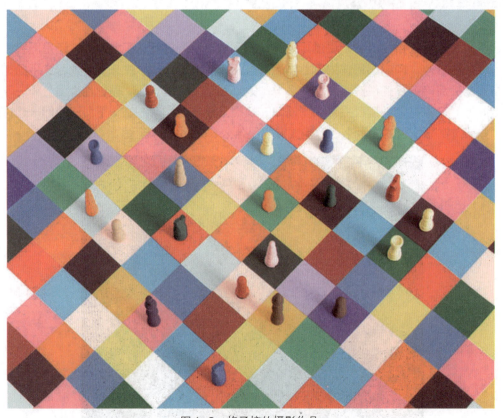

图1-3 格子控的摄影作品

图1-4 构成作业画在了酒瓶上

图1-5 点、线、面的集汇

图1-6 无厘头的摄影作品

图1-7 瓶盖也可以成为设计

图1-8 简洁的创意海报

图 1-9 炫目的线构成

图 1-10 "纪念碑谷"中的矛盾空间

 **课后作业**

**网上冲浪**

作业内容：搜集不少于 50 幅你认为好的设计、摄影作品等，并选择其中 10 幅作品在课堂上讲解其好在哪里。

建议课时：4 课时。

# 第 2 章　认识平面构成

**本章概述：**
　　本章对平面构成的发展历史进行简要介绍，并且总结出平面构成是什么，以及计算机新技术在平面构成中如何应用，同时对相关计算机软件的基本功能进行介绍。

**教学目标：**
　　通过本章的学习，应该了解在平面构成理论的演变过程中起到关键作用的大师及他们的作品特征，理解平面构成的概念，同时要掌握相关软件的基本操作方法。

**本章要点：**
　　熟练掌握软件的界面及基本操作方法，以应对后面章节的实战制作。

　　在设计基础课程中，平面构成通常与色彩构成、立体构成一起称为"三大构成"。构成的理论也不是一日而成的，它随着时代的变迁而不断发展、更新，随着人们审美水平的提升而不断丰富、完善。

## 2.1　平面构成的历史

　　平面构成的理论是受到诸多艺术流派的影响逐渐形成的，例如俄国的构成主义、荷兰的风格派、包豪斯设计学院等。

### 2.1.1　构成主义

　　构成主义是现代艺术兴起的流派之一，形成于 20 世纪初，奠基人塔特林首先提出了"构成"这一概念，构成主义强调简单明确，以简单的纵横版面编排为基础，通常直接展示结构、直线。他还提出了一个重要的理念，那就是"技术和艺术不可分"。其代表作品有螺旋框架的《第三国际纪念碑》，如图 2-1 所示。

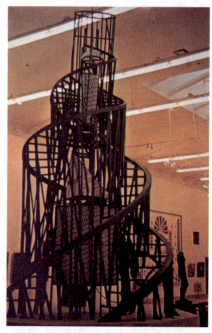

图 2-1　《第三国际纪念碑》塔特林

## 2.1.2 风格派

风格派是由一些画家和设计家于1917年建立起来的，它接受了如野兽派、立体主义、未来主义等现代观念，在荷兰本土发展而成。风格派的核心人物是蒙德里安，其绘画的宗旨是追求抽象和简化，其作品中通常以平面、直线、抽象形作为主要元素，色彩则简化至红、黄、蓝与黑、白、灰，如图2-2所示。

图2-2 《灰树》蒙德里安

## 2.1.3 抽象派

抽象与具象是相对的，抽象派的作品脱离了模拟自然的绘画风格，以直觉和想象力为出发点，排斥具象、自然，仅仅使用纯粹的形与色彩来构成画面。抽象派分为两种主要类型：冷抽象和热抽象。

**1. 冷抽象**

冷抽象也称为几何抽象，代表人物是蒙德里安，在他中后期的作品中大多是以水平线、垂直线，以及红、黄、蓝三原色为基本元素。他崇拜直线之美，主张透过直线观察万物内部的安宁，如图2-3和图2-4所示。

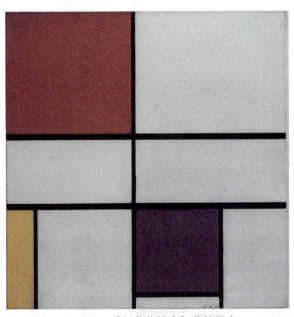

图2-3 《红黄蓝组合》蒙德里安

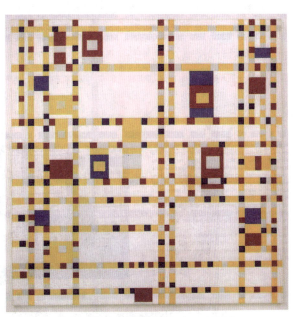

图2-4 《百老汇爵士乐》蒙德里安

## 2. 热抽象

热抽象也称为抒情抽象，代表人物是康定斯基，他被称为"抽象绘画之父"。在康定斯基后期的作品中，大多是各种几何形状、奇怪的线条、丰富的色彩，轮廓鲜明，构图自由，看似抽象的形式却呈现出勃勃生机，体现出一种抒情的意味，如图2-5和图2-6所示。

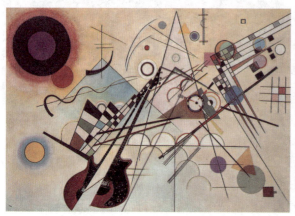
图2-5 《构成8号》康定斯基

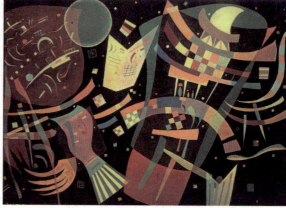
图2-6 《构成10号》康定斯基

康定斯基的伟大不仅体现在他的作品中，在创作的同时他还将新潮的思想条理化，并且在包豪斯学校任教，这更加促进了理论体系的形成。康定斯基于1911年撰写的《论艺术的精神》、1923年撰写的《点、线到面》等均成为抽象艺术的经典著作。

### 2.1.4 传说中的"包豪斯"

包豪斯（Bauhaus）在世界现代设计史上占有非常重要的地位，它是世界上第一所设计学院，由著名建筑师格罗皮乌斯于1919年在德国魏玛建立，全称为"公立包豪斯学校"，包豪斯学院的建立标志着现代设计的诞生，如图2-7所示。

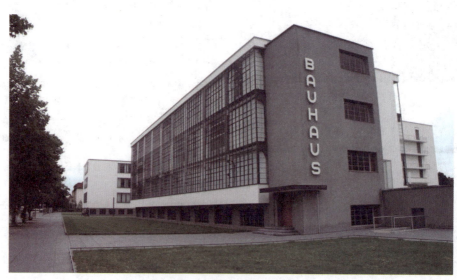
图2-7 包豪斯设计学院

包豪斯学院开创了全新的现代设计的教育理念，并在教学中逐步形成了完整的教学计划和理论体系。包豪斯的主要教学理念如下。

（1）技术和艺术应该和谐统一。
（2）视觉敏感性达到理性的水平。
（3）对材料、结构、肌理、色彩有科学的、技术的理解。
（4）集体工作是设计的核心。
（5）艺术家、企业家、技术人员应该紧密合作。
（6）学生的作业和企业的项目要密切结合。

包豪斯学院还拥有一流的艺术家任教，例如康定斯基、伊顿、蒙克等。我们现在学习的很多设计基础理论都是由这些艺术教育先驱们提出并整理成体系的。著名的教育理论家、色彩学家伊顿所开设的基础课程是包豪斯教学中的重要基础，也是现代设计基础教育的主要来源。伊顿所著的《设计与形态》《色彩艺术》等著作成为现代教育的理论蓝本。至今为止，中国三大构成的教学基本沿用了伊顿所创立的构成基础课，其不仅有严格的理论体系，而且强调与实践相结合。

中国的设计教育体系最初源于传统的绘画美术，20 世纪 80 年代由中国香港引进了包豪斯的三大构成教学体系，逐步成为美术专业的必备基础课。与传统绘画教学不同，构成理论从完全抽象的形与色的理论研究入手，逐步将理论延伸至具体的设计中进行结合，这是一种更加科学的理论教育，以启发的方式为实际设计打基础。

 ## 2.2　平面构成的定义

首先了解一下什么是构成和平面构成。

###  2.2.1　构成是什么

构成（Composition）是造型素质训练的一种方法，在设计基础的学习中构成可以理解为"组合""构筑"，在学习中运用以人为主体的思维方式，将各种形态要素用理性的逻辑推理方法，按美的形式法则、一定的秩序配位组合创造新的形态。构成强调的是作品过程的体会，思维能力的训练，而不是单纯追求描绘能力的训练或是作品的最终结果。

###  2.2.2　平面构成是什么

构成课包括平面构成、色彩构成和立体构成，称为三大构成。平面构成从空间上来讲与立体构成相对，是指在二次元的平面上，按照美学的标准进行编排和组合，主要研究基本要素——点、线、面的创作，形与形的关系，形与空间的关系，以及空间与空间的关系等。

### 2.2.3　平面构成与计算机

科技的发展必然影响传统，尽管现在大多数设计专业的构成课全部或者部分仍沿用传统的教学方式，但可以看到教育者已经意识到应该改变了。计算机技术已经慢慢融入构成课堂中。本书会在

讲解理论应用的过程中探讨计算机技术与构成理论的契合点，使二者共同完成构成课题。在后面的章节中，让我们一起来学习构成的理论，体会铅笔到鼠标的转变。

　　计算机技术给设计界带来了重大的变化，那么设计基础课必然也要顺应发展。软件技术的学习如果能够与设计理论的学习同时进行，会起到事半功倍的效果。在传统构成理论的教学过程中会遇到一些问题，例如教授的理论知识枯燥，方法不恰当，导致一些学生无法听懂；手绘能力要求高，基础较弱的学生总是画不出来或者画不好，从而影响思维的表达。经历过传统构成课的人再次提起它时都会有些感慨，课程时间长、作业多、不好画……计算机技术可以解决一些问题，制作起来更快捷，更易于修改。无疑，计算机将我们从繁重的手绘中解脱出来，然而作为一个设计工作者没有手绘能力也是不行的。所以，在通过计算机学习构成的同时，手绘能力也不能完全抛弃，无论何时手绘能力永远是基础。

## 2.3　新的技术

　　目前有很多计算机软件可以用于平面构成图例的制作，笔者认为软件学习不在于种类多，建议学好一到两款常见的、知名的即可。本书用到的软件主要有两款：Adobe Photoshop、Adobe Illustrator，这两款软件均属于 Adobe 公司。同一公司出品的软件间会有类似的地方，例如界面、命令、工具、快捷键等，学习起来更加容易。另外，两款软件同属一个公司，它们之间的传输、借用也毫无障碍。

### 2.3.1　Adobe Photoshop

　　Adobe Photoshop 可以说是世界范围内最著名、应用最广泛的图像处理软件之一，能熟练使用该软件也是每一位设计人员必须掌握的一项基本技能。Photoshop 历经多次升级，其功能越来越强大，本书中的实例演示使用的是中文版 Photoshop CC，如图 2-8 所示。

图 2-8　Adobe Photoshop CC

Photoshop 简称 PS，它擅长处理以像素构成的数字图像，通常应用于平面设计、数字绘画、摄影、网页设计、视觉创意等多个领域，随着软件版本的不断更新，其功能越来越强大，已跨越了平面涉及三维及动画等领域。

## 2.3.2 Adobe Illustrator

Adobe Illustrator 是 Adobe 公司出品的图形处理软件，作为设计人员，学会 Illustrator 软件也是必备技能。与 Photoshop 相同，本书使用的是中文版 Illustrator CC，如图 2-9 所示。

图 2-9　Adobe Illustrator CC

Illustrator 简称 AI，是一款应用于出版、多媒体和在线图像的工业标准矢量软件。在 Illustrator 中，设计者可依据自己的构思创意，绘制出矢量化图形，并且与同公司的 Photoshop 有共享插件和功能，可以实现无缝链接。

同属图形处理软件类的还有一个较为重要的软件 CorelDRAW，该软件目前也被很多 PC 平台设计人员使用，可以说与 Illustrator 各占半壁江山，但由于 CorelDRAW 软件与 Mac 平台之间存在版本与系统兼容的问题，而设计人员使用 Mac 系统的又居多，所以导致了目前 Illustrator 更为流行。

## 2.4　软件的基本功能

本书并不是软件工具书，且由于篇幅所限，无法详细地演示软件的每一项功能，在后面的章节中涉及计算机操作的实例部分，笔者会依据制作过程演示，如果读者对上述软件没有任何基础，可

先仔细阅读并实践本节中介绍的基本功能。由于 Photoshop 与 Illustrator 两款软件的基本功能、界面布局、快捷键等均有相似之处，所以在介绍功能时如遇到相同功能则会以 Photoshop 为例演示。

### ◆ 2.4.1 操作界面

启动 Photoshop 软件后，打开一张图片，可以看到完整的界面，如图 2-10 所示。下面介绍主要功能部分。

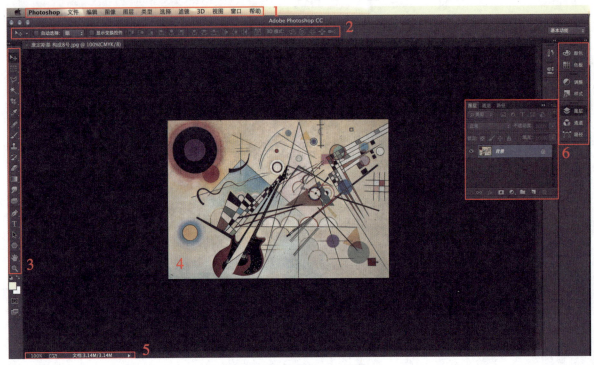

图 2-10 Photoshop 界面

1. 菜单栏：所有的功能命令可以在菜单栏中找到。
2. 属性栏：与工具箱对应，当选择了某种工具后，属性栏中会出现相应的选项。
3. 工具箱：所有的工具都放置于此，将鼠标放置在工具按钮上停留片刻，可以看到其快捷键。
4. 工作区：占据界面中的主要面积，内部为画面工作区，外部则不显示画面。
5. 状态栏：显示一些如文档大小、尺寸等相关信息，单击右边的三角按钮可以更改显示内容。
6. 调板区：为了节省界面空间，默认为折叠状态，单击三角按钮后显示全部调板，如果此处没有需要的调板，可在"窗口"菜单中找到。

当前界面为软件的初始设置，可以根据需要进行修改，在"窗口"/"工作区"菜单命令中，可以找到多种软件预设的界面显示方式，也可以自己安排好工作区的摆放位置，选择菜单"窗口"/"工作区"/"新建工作区"命令进行存储。在属性栏的最右方也可以找到工作区选择的快捷菜单。

Illustrator 的界面与 Photoshop 基本一致，只有一点重要区别，Illustrator 的工作区外是可以摆放图形对象的，并且可以进行存储与输出，如图 2-11 所示。

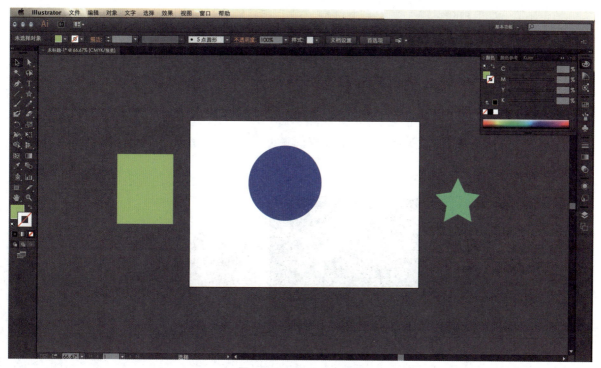

图 2-11　Illustrator 界面

## 1. 常见术语

所有的软件操作都是从新建文件开始，在 Photoshop 中选择菜单"文件"/"新建"命令，或使用快捷键 Ctrl+N，均可以调出"新建"对话框，在该对话框中有一些预设的文档大小可供选择，当然也可以自己设定，如图 2-12 所示。

图 2-12　"新建"对话框

如果是第一次接触此类软件，可能对"像素"一词有些陌生。Photoshop 中的图称为点阵图，是由若干个像素组成的，当图片放大到极致时，会看到很多马赛克样的小方块，每一个方块就是一个像素。像素点多的图像会更加清晰，但也会增加图像所占空间；相反，像素点少的图像则清晰度会减弱，放大后会出现马赛克，但相应的图像所占空间会小一些，如图 2-13 所示。那么像素究竟应该设置为多少数值比较恰当呢？一般来讲，如果为屏幕显示制作图片，就设置为 72 像素，如果为印刷品设计，就设置为 300 像素。

像素只存在于点阵图中，矢量图是不受像素影响的，例如 Illustrator 中的图形如何放大都不会出现失真的问题，如图 2-14 所示。

图 2-13　点阵图放大后呈现马赛克　　　　　图 2-14　矢量图放大后仍然清晰

另外还有一个专业术语需要了解，那就是"颜色模式"，尽管本书并不是讲解色彩知识内容的，但作为软件常识应该了解。颜色模式有很多种，一般在设计中主要用到的是 RGB、CMYK 两种。其中 RGB 是用于屏幕显示的，例如网页设计、视频设计、手机界面设计等；而 CMYK 只有一个用途，那就是印刷品，如果适用于印刷的图，就一定要选择 CMYK 颜色模式，不然输出会出现问题。对同一个图像而言，RGB 的鲜艳程度和色彩数量都要优于 CMYK，且 RGB 所占空间也更小，如果不是用于印刷输出，就尽可能地使用 RGB 颜色模式。

在 Illustrator 软件中，"新建"对话框中同样有颜色模式的选择问题需要注意。

**2. 文件格式**

在使用软件的过程中都需要随时保存以防死机，选择菜单"文件"/"存储"命令，或是按快捷键 Ctrl+S，都可以存储文件，如果是第一次存储，会弹出"存储为"对话框，如图 2-15 所示，可以看到多种文件格式可选。

图 2-15　"存储为"对话框

可选的文件格式很多，我们只需要掌握其中较为重要的即可。

PSD：这是 Photoshop 默认的文件格式，可以最大限度地保存所有文档信息，例如图层、通道、色彩、路径、文字和图层样式等。一般来说，如果设计文件在未完成或是还有可能修改的阶段都存储为该格式。

JPEG：这是最为常用的文件格式，采用有损压缩的方式可以将文件的大小控制在很小的范围内，支持常用的颜色模式，但不能存储通道。

TIFF：这是一种较为流行的位图格式，最初用在桌面印刷和排版中。在 Photoshop 中可以保存路径和图层，属于无损压缩，图像较为清晰，但所占内存较大。

AI：这是 Illustrator 默认的矢量文件格式，可以最大限度地保存软件中的所有功能，常用于出版、插画、网页设计等领域。

EPS：专用的打印机描述语言，可同时存储矢量信息和位图信息。在 Photoshop 和 Illustrator 软件中均可以打开。

CDR：这是 CorelDRAW 软件的专用格式，可存储矢量信息，但与其他软件的兼容性较差。

## 2.5 课后作业

**大师在身边**

作业内容：使用手边的笔，例如彩铅、蜡笔、圆珠笔，自由绘制简单的图形，充分发挥想象力设计出概念作品，题目为"大师在身边"。选择你熟悉的大师，汲取其作品中的精髓，构想出与现代生活相关的设计草图，具体内容自拟。例如，蒙德里安的 iPhone、蒙德里安的朋友圈、蒙德里安的甲壳虫汽车……

作业数量：手工绘制在 A4 纸上，每组不少于 4 个设计草图。

建议课时：8 课时。

蒙德里安以著名的格子画而闻名世界，有很多设计者追随其后，设计出各种各样蒙德里安式的作品，如图 2-16 至图 2-23 所示。

图 2-16　室内设计

图 2-17　服装设计

图 2-18 配饰设计

图 2-19 瓶签设计

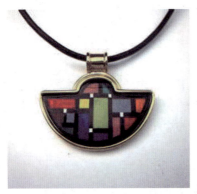

图 2-20 首饰设计 1

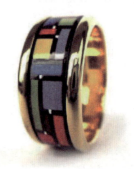

图 2-21 首饰设计 2

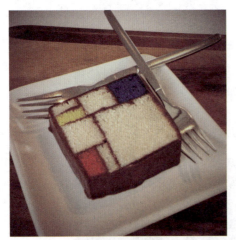

图 2-22 食品设计

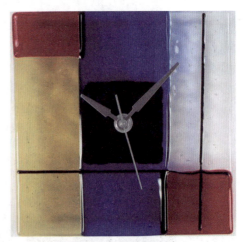

图 2-23 挂表设计

# 第 3 章  形的精髓

**本章概述:**
　　本章针对造型设计的 3 个基本元素——点、线、面的理论进行讲解,以及进行实战制作。

**教学目标:**
　　通过本章的学习,应该对点、线、面的特征及表现形式有全面的了解,并且会使用软件完成实战制作。

**本章要点:**
　　使用点、线、面设计画面,并能够使用所讲解的软件制作设计图稿。

　　各种各样的形态构成了整个世界,无论是二维的还是三维的,现实的还是想象的……一切形态都源于 3 个基本要素——点、线、面。

## 3.1　跳跃的点

　　点是占有空间位置最小的视觉元素,是构成一切形态的基础,是最基本的造型元素之一。本节介绍点的相关知识。

### 3.1.1　点的概念

　　草地中一朵朵随风摇曳的红花,无垠旷野上一匹匹奔驰的骏马……其中的红花、骏马都给我们在大面积中"点"的感觉。

**1. 点是相对的**

　　草地上的红花,其中红花作为点出现,而当镜头推近,红花上出现了蜜蜂在采蜜,此时的红花则作为面出现。所以,点的存在取决于它的环境,如图 3-1 所示。

图 3-1　点的相对性

**2. 点是最小的视觉元素**

　　点虽小,但也具有面积、形状。具象形、抽象形,自然形、偶然形、几何形……不同的点给人不同的心理感受,但始终应该注意,小是点最重要的特征,如图 3-2 和图 3-3 所示。

图 3-2　常见几何形

图 3-3　偶然形、自然形

**3. 引人注目的点**

　　万绿丛中一点红,是对点最准确的描述。点有向心性,经常作为画面的视觉中心,彰显着强大的张力,如图 3-4 所示。

图 3-4　视觉中心

## 4. 两点成线、三点成面

点的运动轨迹形成了线，点的位置形成了隐形面，如图 3-5 所示。

图 3-5　点的线、面

点的连续运动轨迹可形成线，例如星座即依据星星的位置连成的，如图 3-6 所示。

图 3-6　点的轨迹形成了线

 **3.1.2 点的构成实例**

点本身并不具备表现力，它往往通过不同的组合方式来表现各种视觉效果，例如表现升腾感、韵律感、秩序感、运动感……

**实例演示 1：点的升腾感**

**知识点**：点及点的组合构成、Illustrator 软件的操作方法。

**01** 打开 Illustrator 软件，首先制作点的基本形，使用"椭圆工具" 绘制一个正圆形。

**02** 为正圆形填充渐变色，单击工具箱最下方的"渐变填充"按钮 ，在"渐变"面板中设置类型为"径向"，添加 4 种颜色，如图 3-7 所示。

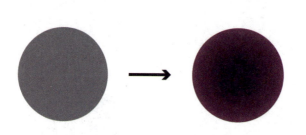

图 3-7　制作基本形

**03** 选中基本形后，双击工具箱中的"比例缩放工具" ，在弹出的对话框中，设置"比例缩放"中的"等比"为 90%，单击"复制"按钮，保留原基本形的基础上得到了一个缩小的新形状，如图 3-8 所示。

图 3-8　得到缩小的新形状

> **04** 将新形状的颜色设置填充为无，描边色为白色，得到一个白色的圆形，如图 3-9 所示。

图 3-9　更改新形状颜色

> **05** 在橡皮擦工具组中找到"剪刀工具"，在白色的圆形路径上依次单击，将其剪成 4 段，保留其中两段，将其余的删除，调整白色圆形的描边粗细及位置，为基本形添加高光，如图 3-10 所示。

图 3-10　设置高光

> **06** 将圆形基本形复制一个，更改一种新的渐变颜色，如图 3-11 所示。

图 3-11　更改渐变颜色

> **07** 以两个不同颜色的基本形为依据，复制若干个，并设置不同的大小，依据个人对升腾感的理解，调整好每个基本形的位置与前后关系，可依据设计添加背景色，如图 3-12 所示。

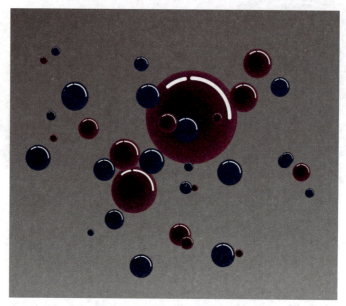

图 3-12　点的升腾感构成表现

**课题总结**　"升腾"是一个描绘动态的词，如何在静止的画面中表现出动感？首先要学会观察、体会和回忆。此例中模拟气泡上升时的景象，无数的圆形点组成画面，面积大的点位于偏上方，小一些的点位于下方，逆行于重力，产生反向的升腾趋向。

## 实例演示 2：点的秩序感

知识点：学习"混合工具"的用法。

> **01** 绘制两个正圆形，左边的大，右边的小，使用"混合工具"依次单击两个圆形，将两个圆形混合，如图 3-13 所示。

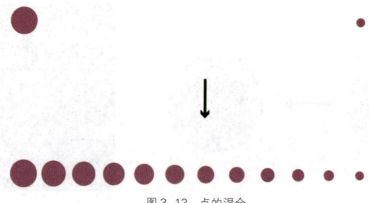

图 3-13　点的混合

> **02** 如果对混合成的图形数量不满意,没有达到上图的效果,可在工具箱中的"混合工具"上双击,弹出"混合选项"对话框,设置混合步数为10,如图3-14所示。

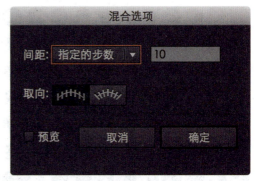

图 3-14 设置混合步数

> **03** 选中混合图形,按住 Alt 键的同时向下拖动到适当位置,松开鼠标后,移动且复制了一组图形,如果同时按住 Shift 键则可以保持垂直位置,如图 3-15 所示。

图 3-15 复制图形

> **04** 上一步做好后,不要进行任何其他操作,按 Ctrl+D 键,再次重复刚才的步骤若干次,如图 3-16 所示。

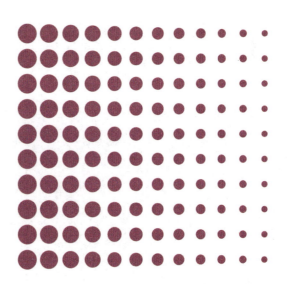

图 3-16 再次复制图形若干个

> **05** 全部选中所有图形,双击工具箱中的"镜像工具",在弹出的对话框中设置轴线为垂直,单击"复制"按钮,此时得到了一组新的镜像图形,图中填充为黑色的是新镜像的图形,如图3-17所示。

> **06** 绘制一个较大的矩形,在矩形上单击鼠标右键,在弹出的快捷菜单中选择"排列"/"置于底层"命令,并填充为蓝紫色,如图3-18所示。

图 3-17 镜像复制新图形

图 3-18 添加背景

**07** 依次选中黑色圆点图形,在"透明度"面板中设置混合模式为"叠加",如图 3-19 所示。

图 3-19 更改混合模式

**08** 图形绘制完成,如图 3-20 所示。

图 3-20 点的秩序感

**课题总结** 本图为了体现点的秩序感,将点与点之间进行了渐变变化,在变化中兼具规律,然后再加以多次复制,更加强调了规律。为了避免单调,添加了色彩和叠加的混合模式,丰富了变化的层次感。

### ◆ 3.1.3 点的构成表现

前面章节中以点的升腾感、秩序感为课题进行了实践演示,然而点的构成表现远不止于此,篇幅原因无法一一详述,下面展示几种点的构成图例,读者可以利用前面讲解的知识对图例进行拆解,如图 3-21 至图 3-24 所示。

图 3-21 点的空间感

图 3-22 点的韵律感

图 3-23 点的发射感

图 3-24 点与色相对比

##  3.2 流动的线

蚂蚁从一片小水洼中拼命爬出来迅速跑走，慌乱中留下一道逃生的痕迹；小雨从空中坠落，一滴一滴，最终汇成了雨丝……这些都是线的痕迹。

###  3.2.1 线的概念

我们学习绘画通常都是从线学起，它是一切绘画艺术与造型艺术的基本形式，例如素描、速写、白描。线作为一种基本功被所有绘画学习者所熟知。

**1. 线的形成**

点的运动轨迹形成了线，而线的运动则形成了面。线有位置、长度、方向、形状，如图3-25所示。

图 3-25 线的形成

## 2. 线的分类

线本身比点更丰富，更具有情感，根据不同的曲直、实虚、形态可以分为很多种类。例如，直线与曲线、粗线与细线、几何线与随意线。如图 3-26 所示，依次为直线、斜线、曲线、折线、自由线、艺术效果线。

图 3-26　各种各样的线

## 3. 线的情感

不同的线会给人带来不同的心理感受，线比点具备更加丰富的情感因素。

水平线具备稳定、静止感；垂直线具备庄严、严肃感；斜线具有运动、不稳定感，并具有明确的方向性；曲线具备柔美、韵律感，如图 3-27 所示。

图 3-27　线与情感

### 3.2.2 线的构成实例

线是形态中最简单的元素，它比点更具表现力，形态也更加丰富，利用线与线的组合可以构成各种各样的画面效果，表达出不同的意思。

#### 实例演示 1：烦躁的线

**知识点：** 学习对线条进行变形。

**01** 选择"椭圆工具"，按住 Shift 键绘制一个正圆形，如图 3-28 所示。

图 3-28　绘制正圆形

**02** 为圆形添加扭曲的效果，选择菜单"效果"/"扭曲与变换"/"扭拧"命令，在弹出的对话框中进行设置，如图 3-29 所示。

图 3-29　添加扭曲效果

**03** 选择变形后的圆形，按快捷键 Ctrl+C 复制，再按快捷键 Ctrl+F 粘贴，注意快捷键 Ctrl+F 与 Ctrl+V 不同，它会在原位粘贴且粘贴在最上层。复制粘贴好了以后，再执行一次"扭拧"

命令，也可按快捷键 Ctrl+Shift+E，此步骤反复制作多次，最终效果为多个不同扭曲程度的圆形叠加在一起，如图 3-30 所示。

图 3-30　叠加多个扭曲的圆形

> 04 对这些圆形再次执行效果，选择菜单"效果"/"扭曲与变换"/"粗糙化"命令，依据个人的设计需求设定粗糙化的程度，如图 3-31 所示。

图 3-31　添加粗糙化效果

> 05 将做好的扭曲线复制并粘贴后适当缩小，直至填满画面。如果觉得复制后的粗糙线效果有些重复，可再次选择粗糙化效果，更改数值。线全部制作好后，适当缩小线的宽度以免过于突出，选择全部粗糙线，然后在"描边"面板中设置"粗细"为 0.5pt，如图 3-32 所示。

图 3-32　更改线的粗细

▶ **06** 将制作好的线全部选中后变为白色描边，再绘制一个大的矩形，填充为黑色，放置到最下层，线的烦躁感表达完成，如图 3-33 所示。

图 3-33　让人烦躁的线

本图利用 Illustrator 软件中的几种特殊效果，将线变成了极其曲折的效果，且将多个不同折度的线叠加在一起，再配以黑色的背景，更加突出了线的混乱、压抑、烦躁之感。

本例中使用到的一些效果往往会有随机性，有可能你做出的效果与本图不太相同，或者做的第二遍与第一遍也不相同，这是软件正常的设定，这样的随机效果更能够产生意外之美。

## 实例演示 2：线之美

**知识点：** 学习如何对线条进行混合，展现线条之美。

**01** 使用"钢笔工具"绘制 4 条不同曲度的线，注意 4 条线之间要断开，尽量保持流畅的弧度，如图 3-34 所示。

图 3-34　绘制 4 条曲线

**02** 使用"混合工具" 在 4 条线上依次单击，将其混合在一起，如图 3-35 所示。

图 3-35　混合 4 条曲线

**03** 如果混合步数较小无法产生效果，可以在混合工具上双击，弹出"混合选项"对话框，将混合步数的数值增大，直到满意为止，如图 3-36 所示。

图 3-36　更改混合步数

> **04** 使用"直接选择工具" 选中 4 条曲线，对其位置、形状、色彩进行更改，同时在 4 条曲线之间产生了 1 条连接线，也可以使用"钢笔工具"和"直接选择工具"进行更改，例如将曲线进行重叠或是将连接线变为曲线，增加曲度变化，可以产生很多意想不到的效果，如图 3-37 和图 3-38 所示。

图 3-37　调整后的效果 1

图 3-38　调整后的效果 2

> **05** 绘制 1 个正圆形，放置在调整好的混合图形之上，同时选中后，单击鼠标右键，在弹出的快捷菜单中选择"建立剪切蒙版"命令，产生剪切的效果，如图 3-39 所示。

图 3-39　建立剪切蒙版

> **06** 依据此方法，制作多个剪切蒙版，单独展示出线的叠加之美，可尝试放大混合图形，突出细节美，制作时应注意圆形中的色彩与构图，如图 3-40 所示。

图 3-40　线之美

Illustrator 软件中的混合工具有很多用途，对线与色彩的混合经常被用在设计中，读者在学习软件的同时一定要结合构成的原理去思考，可以挖掘出各种各样的美妙效果。

### 3.2.3　线的构成表现

线的形式极其丰富，通过各种各样的形式可以给人们带来不同的心理感受，下面展示几种线的构成图例，读者可以利用前面讲解的知识对图例进行拆解，如图 3-41 至图 3-43 所示。

图 3-41 神秘的线

图 3-42 线的秩序感

图 3-43 平静与波澜

## 3.3 稳定的面

面是可视画面中最稳定的因素,面的运用往往决定了画面的整体效果,在任何一种绘画或是设计中,面都是至关重要的部分。

### 3.3.1 面的概念

**1. 面的形成**

　　面是线的移动轨迹产生的结果，如图 3-44 所示。面具有长度、宽度，面积决定了它所占画面空间的大小。面比点和线更加稳定，是画面中视觉冲击力的主要力量。

图 3-44　面的形成

**2. 面的分类**

　　面在形状上大致可以分为几何形的面、自然形态的面和偶然形的面。几何形的面较为单纯、简洁；自然形态的面是自然界存在的有机面；偶然形的面是指一些不能被控的、偶然得到的面。图 3-45 至图 3-47 为各种类型的面。应注意面与点之间的区别，二者同样具备多变的形状，但是点相对更小，而面则比较大。

图 3-45　几何形

图 3-46　自然形

图 3-47　偶然形

**3. 面的错视**

　　两个同样大小的面上下放置，上方的面会显得较大，有头重脚轻之感，可将上方的面适当缩小以达到平衡的效果，如图 3-48 所示。

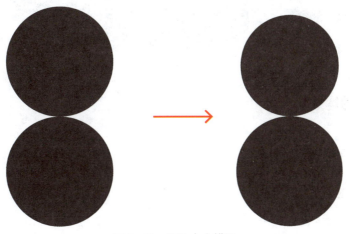

图 3-48　面的大小错视

　　两个同样大小的长方形面，横向摆放看上去更长，而竖向摆放看上去则稍短，如图 3-49 所示。

图 3-49　面的长短错视

**4. 面的情感**

　　不同形状的面带给人不同的情感感受。正方形面给人稳定、简洁、规则、男性之感；圆形面给人圆满、完结、优美之感；三角形面给人稳固、升腾、灵活之感；倒三角形面则给人危险、运动之感；曲线面给人自由、活泼、优雅、女性之感；不规则面给人复杂、偶然之感，如图 3-50 所示。

图 3-50　面的情感表现

### 3.3.2　面的构成实例

面在二维空间中占有更多的面积，对于画面构图的效果，面往往起着决定性的作用，如果单独的较为简单的面直接出现，会给人空洞之感，但也会被利用来达到一些个性的设计需求。

#### 实例演示：面的构成

**知识点：** 学习如何对面进行填色。

**01** 在 Illustrator 软件中绘制若干个图形，例如正方形、圆形、菱形等，图形可以叠加摆放，注意摆放的严谨性，要规范、对齐，如图 3-51 所示。

图 3-51　绘制形状

> **02** 选中所有图形，在工具箱中选择"实时上色工具" （此工具可以在形状生成器工具栏中找到），选择菜单"窗口"/"颜色"命令，调出"颜色"面板，设置一种填充色，直接在图形中单击即可为其填充，如果需要更换颜色，那么要先选好颜色，再到图中单击填充，如图3-52所示。

图 3-52 面的构成

> **03** 使用"实时上色工具"填充的叠加图形并没有被真正地剪切成新图形，可选择菜单"对象"/"实时上色"/"释放"命令，重新设计上色，如图3-53和图3-54所示。

图 3-53 释放后重新设计图形

图 3-54 新图形填色效果

**课题总结** 面的构成形式较为简单，本例中将图形叠加，产生不同的正负形，增加了画面的层次感。"实时上色工具"是一种十分快捷、简单的上色工具，它可以将交叠的图形无须拆解而直接为重叠部分填色，并且可以反复修改。

###  3.3.3 面的构成表现

面的构成与点、线的构成相比更加简洁，具有概括、明确的特点。面比点更大，更加强调形状和面积，它通常可以首先奠定画面的视觉基调，如图 3-55 和图 3-56 所示。

图 3-55 面的层次感

图 3-56 面的破碎

## 3.4 点、线、面——综合之美

点、线、面就像是一个人的五官，不同的形态和构成方式组成了不同的外貌和表情。通常情况下，点、线、面会综合在一起，共同构筑图形画面，表达不同的意象。

究竟应该是徒手绘制还是用计算机制作呢？徒手绘制过程可以更好地释放思维，不会因技术不足束缚了手脚，并且不容忽视的是，动手能力仍是设计人员不可或缺的一项基本功。计算机制作则可以更方便快捷地完成设计想法，且在过程中会产生很多意料之外的效果，计算机软件技术也是设计人员工作的必备能力。实际上，两种方式并不冲突，在构成的教学中完全可以将徒手与计算机制作结合起来，在了解构成知识的同时，更全面地掌握徒手与计算机软件两种基本能力。

下面展示的是一组徒手绘制的点、线、面构成作业，绘制中使用到了铅笔、毛笔、圆规、尺子等绘制工具，如图3-57至图3-62所示。

图3-57 点、线、面构成作业1

图3-58 点、线、面构成作业2

图3-59 点、线、面构成作业3

图3-60 点、线、面构成作业4

图3-61 点、线、面构成作业5

图3-62 点、线、面构成作业6

在实际设计中，通常是将点、线、面结合在一起构成画面，通过3个要素的合理搭配，使画面产生美感与生命力。

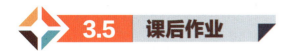

## 3.5 课后作业

本节通过两个作业示例来学习点、线、面的综合构成。

**作业内容**：自命主题，以最简单的点、线、面为基本元素，运用计算机软件，例如 Illustrator、Photoshop，组织出不同的画面，可以通过重复、旋转、渐变等方式组织和创造出有形式感与生命力的画面。

**作业数量**：15cm×15cm，一组不少于 4 幅，计算机制作，软件不限。

**建议课时**：8 课时。

### 1. 作业示例 1：不同人的思维

通过点、线、面不同的组织表达出不同的心理感受，例如复杂、简单、混乱、理智等，如图 3-63 所示。图中共有 6 个画面，在相同的人形中表达出不同的思维方式。

图 1：面与细直线的结合，表现细密、系统的思维。
图 2：旋转的面，表现发散性思维。
图 3：简单的曲线，表现混乱的思维。
图 4：规整的面与粗直线，表现明确、系统的思维。
图 5：复杂的小点与细线，表现复杂的思维。
图 6：复杂的细线与面，表现谜一样复杂的思维。

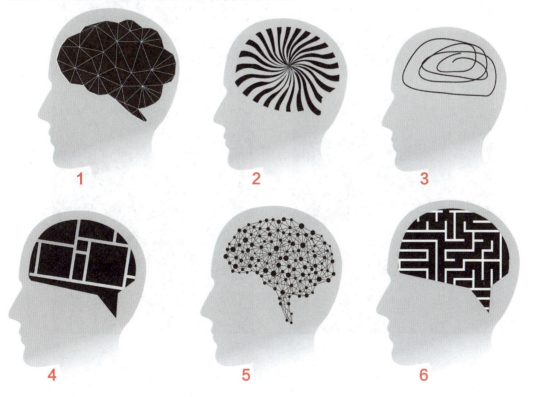

图 3-63　作业示例 1

## 2. 作业示例2：天气变化

通过点、线、面不同的组织表达出不同的天气，如图3-64所示。

图1：点、线、面结合，表现弥漫着灰尘的晴天。

图2：线、面结合，表现黑夜中的风。

图3：点、线、面结合，表现雨天。

图4：点、线、面结合，表现雾霾天。

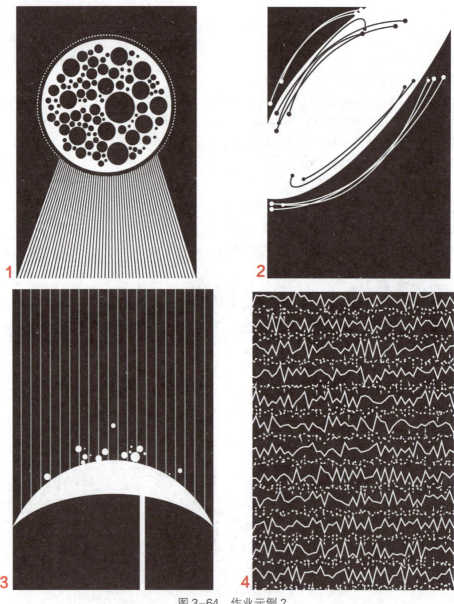

图3-64　作业示例2

# 第 4 章 理性的视觉文法
## ——基本形与骨骼

**本章概述：**
平面构成的各种形式是由不同的基本形纳入各种骨骼中而成的。本章主要讲解基本形与骨骼的知识。

**教学目标：**
通过本章的学习，掌握基本形的造型方法、骨骼形式，以及基本形纳入骨骼的各种组合形式。

**本章要点：**
掌握形与形的各种关系，学会造型的方法和基本形群化构成的方法。

人类创造了语言，语言的规则是语法；人类创造了图形，图形也需要一定的规则。图形从感性开始，当它成为一种大众化流通的工具，就需要理性的文法来进行规范，才能成为严谨的系统。在前面章节讲述的是图形的基本元素，如何将这些元素整合在一起，表达特定的意味，则是本章要解决的内容。

所谓视觉文法是指视觉设计的基本方法，在平面设计中指图形的组织结构、变化规律等。所有平面图形的构成都会从以下两点出发：基本形与骨骼。

## 4.1 基本形

本节介绍基本形的概念及形与形之间的关系。

### 4.1.1 基本形的概念

基本形是构成中彼此关联的图形，重复图形的基本单位。基本形不强调其单独的欣赏性，其主要审美价值体现在图形的整体关联之中，如图 4-1 和图 4-2 所示。

图 4-1 基本形

图 4-2 组合后的图形

### 4.1.2 形与形的关系

形与形之间有不同的位置关系,此处将其归纳为 8 种。在设计中可以从形与形的关系中总结出不同的设计方法。

**1. 分离**

图形与图形之间相隔一定的距离,互不接触,如图 4-3 所示。

**2. 接触**

图形与图形的边缘接触,不重叠,如图 4-4 所示。

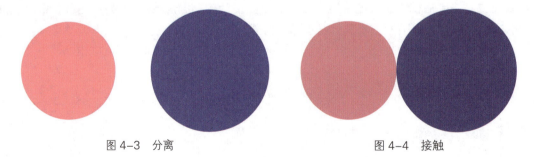

图 4-3 分离　　　　　　　　　　图 4-4 接触

**3. 重合**

图形被另一个图形完全覆盖。单击路径查找器中的"联集"按钮,将两个图形合并为一个图形。新生成的图形以顶层图形的颜色为基准,如图 4-5 所示。

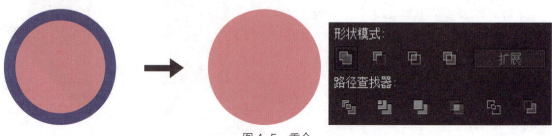

图 4-5 重合

## 4. 复叠

一个图形覆盖在另一个图形之上。覆盖的图形与被覆盖的图形产生前与后或上与下的空间关系。单击路径查找器中的"合并"按钮 ■，两个图形生成一个组合。新生成的组合内放置于底层的图形边缘被上层图形裁剪，如图 4-6 所示。

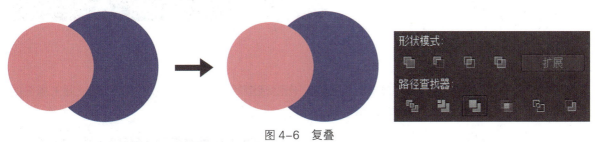

图 4-6　复叠

## 5. 联合

图形与图形联合后生成一个新的较大的图形。单击路径查找器中的"联集"按钮 ■，两个图形的边缘合并生成新的图形。新生成的图形以原始顶层图形的颜色和边缘为基准，如图 4-7 所示。

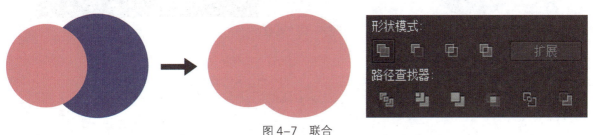

图 4-7　联合

## 6. 透叠

图形与图形相叠。单击路径查找器中的"差集"按钮 ■，未重叠的部分生成一个新的图形，重叠的部分透明。新图形的样式以原始顶层图形为基准，如图 4-8 所示。

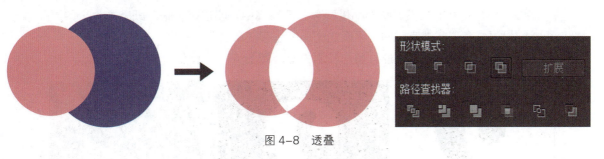

图 4-8　透叠

## 7. 剪缺

两个图形相减生成一个小于原始图形的新图形。单击路径查找器中的"减去顶层"按钮 ■，底层图形减去顶层图形，新图形的样式以原始底层图形为基准，如图 4-9 所示。

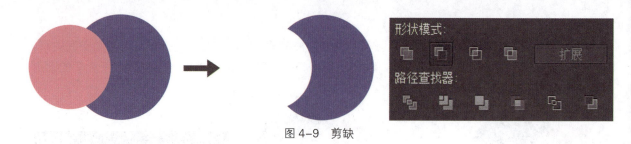

图 4-9 剪缺

### 8. 差叠

两个图形叠加，重叠的部分生成新的图形。单击路径查找器中的"交集"按钮 ▣，图形重叠的部分被保留，新图形的样式以顶层图形为基准，如图 4-10 所示。

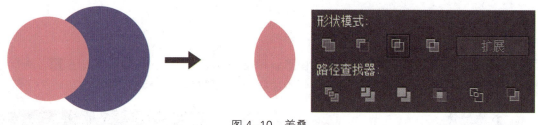

图 4-10 差叠

## 4.2 视觉中的格式塔——图与底

格式塔完形心理学认为：人的审美有一种基本的要求，视觉形象首先是作为统一的整体被认知，而后才以部分的被认知。本节所讲解的是存在于视觉设计领域中图形与图底的关系以及相互转换。

### 4.2.1 图与底的关系

图与底即指形与空间的关系。图形都是要存在于环境中，哪怕是一张白纸上的一个黑点，也可以把白纸看作是底。有形必然有空间，平面的图形就是存在二次元的空间。

图与底的关系中可见图形的正形、负形及消失形，如图 4-11 所示。

图 4-11 正形、负形、消失形

### 4.2.2 鲁宾杯

在很多作品中,设计师们会有意地混淆图与底的图形,产生十分神奇有趣的效果,例如著名的图底转换作品《鲁宾杯》就堪称典范,其图形简单,第一眼看上去像是一只黑色的杯子,而如果将视觉焦点移动到白色部分,会出现两个面对面的人形。不同的画面产生了双重意象,更加吸引观者,如图 4-12 所示。

### 4.2.3 福田繁雄作品

著名的日本图形设计家福田繁雄的一些作品中就利用了图底转换的原理进行设计,产生了简洁而又有趣的效果,男人的腿与女人的腿交错在一起互为图底,如图 4-13 所示。

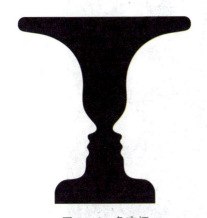

图 4-12 鲁宾杯

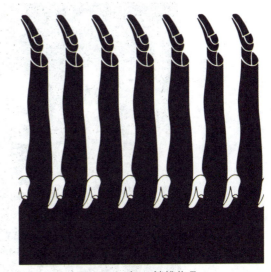

图 4-13 福田繁雄作品 1

在福田繁雄的图形设计作品中这种交错的腿十分常见,有人称其为福田腿,如图 4-14 所示。

图 4-14 福田繁雄作品 2

### 4.2.4 达利作品

著名的超现实主义画家萨尔瓦多·达利一生创作了很多图底反转的作品,他也被人们称为表现双重意象的天才。他的很多作品都是通过写实的绘画表现反转图形,例如《有伏尔泰胸像在内的奴隶市场》中,达利将伏尔泰的胸像巧妙地放置在多个人像之中,在一个画面中看到了截然不同的多个图像,如图 4-15 所示。

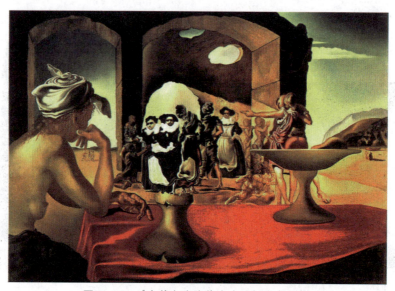

图 4-15 《有伏尔泰胸像在内的奴隶市场》

达利的另一幅作品《偏执狂的相貌》,看上去是一个侧躺着的人,眼睛、鼻子、嘴都十分写实,但再仔细看看那些阴影你又能看出很多不同的图像,如图 4-16 所示。

图 4-16 《偏执狂的相貌》

## 4.2.5 实例演示

图与底反转图形非常有趣，而制作这样的图形也并不容易。下面通过一个演示实例抛砖引玉，为读者打开思路。

**实例演示：图底转换的魔术**

**知识点：** 图与底的互换、Illustrator 软件操作方法。

**01** 使用"文字工具"输入字母 E，选择菜单"文字"/"创建轮廓"命令，将文字转换成路径，如图 4-17 所示。

**02** 使用"直接选择工具"与"钢笔工具"调整文字的轮廓，如图 4-18 所示。

图 4-17　创建文字 E 路径

图 4-18　调整路径

**03** 使用"矩形工具"在图形中绘制一个扁长矩形，矩形贯穿图形中间空白处。完成的图形正形为字母 E，负形为电话筒，如图 4-19 所示。

图 4-19　图与底的互换

**课题总结**　正形与负形相叠，两者相互联系又相互区别，构成一个奇妙的空间。在设计反转图形时，需要打开思路，在保留物体基本特征的基础上，不拘泥于物体的普通形态，大胆地对图形进行变形。

## 4.3 骨骼

骨骼就是指基本形组合所依据的骨架，基本形依据骨骼有序地排列，骨骼可以是有形的或者无形的线、格等框架结构。骨骼依据其排列方式可分为很多种。

### 4.3.1 规律性骨骼

规律性骨骼依据数学方式有序排列，例如重复、近似、渐变、发射，如图 4-20 至 4-24 所示。

图 4-20　重复骨骼单元、双元、多元

图 4-21　近似骨骼单元、双元、多元

图 4-22　渐变骨骼单元、双元、多元

第 4 章 理性的视觉文法——基本形与骨骼

图 4-23　发射骨骼一点、两点、多方向

图 4-24　特异骨骼、变异骨骼

### 4.3.2　非规律性骨骼

非规律性骨骼无秩序，更加自由化，例如集结、对比骨骼，如图 4-25 所示。

图 4-25　集结骨骼、对比骨骼

**基本形群化构成**

下面通过一个作业示例来了解基本形群化构成。

作业内容：设计基本形 A 和 B，将基本形依据点、线、面的结构线组合排列，创造新形。

建议课时：8 课时。

作业示例：

▶ 01 使用"椭圆工具" 配合 Shift 键绘制一个正圆，利用"剪刀工具" 将圆形从中间裁切成两个半圆，并使用"选择工具" 选择一个半圆删除。使用"矩形工具" 配合 Shift 键绘制一个正方形，利用"删除锚点工具" 删除其中一个顶点，使正方形变为三角形。调整绘制的两个图形的位置，框选两个图形，单击路径查找器中的"联集"按钮 ，将两个图形合并为一个图形。基本形 A 绘制完成，如图 4-26 所示。

图 4-26　设计基本形

▶ 02 使用"旋转工具" 或者"镜像工具" 配合 Shift 键与 Alt 键将基本形 A 变换复制出基本形 B，并调整基本形 A 与基本形 B 的位置。框选基本形 A 与基本形 B，选择菜单"对象/编组"命令，将图形编组。基本形样式参考如图 4-27 所示。

图 4-27　调整位置

▶ 03 将基本形依据点、线、面的结构线组合排列，创造新形。选择"旋转工具" 或者"镜像工具" ，调整基本形锚点位置，配合 Shift 键与 Alt 键复制出第二个图形。可按 Ctrl+D 键进行连续复制。组合样式如图 4-28 至图 4-30 所示。

图 4-28　点的结构线组合样式

图 4-29 线的结构线组合样式

图 4-30 面的结构线组合样式

# 第5章 如何看起来更"美"
## ——美的形式法则

**本章概述：**
本章主要讲解与设计有关的美的形式法则，并通过设计实例分析其原理。

**教学目标：**
通过本章的学习，对美的形式法则有基本的了解，学会把握美的规律，并应用到设计实践中。

**本章要点：**
美的形式法则属于偏理论的内容，不仅要学懂，而且应把其化为一种设计素养，成为设计思维的一部分。

设计的目的是追求美，无论从宏观还是微观上看，美存在于世界的任何一个角落，也存在于人的头脑之中。我们学习设计就是学习如何去发现美，去把握美的规律。形式美的法则是在人类创造美、追求美的过程中逐渐总结出来的规律与秩序，对于设计学科，它历来都是一个重要的课题，本书中将其概括成以下几点。

## 5.1 变化与统一

变化与统一是美的形式法则中的第一原则，它也是所有艺术形式需要遵循的法则，重复、渐变、变异等构成形式都是在变化统一的基础上形成的。

变化体现了事物与事物之间的不同，在共性中体现差异，包括形式与色彩多个方面。变化为一幅设计作品带来了突破与创新，设计师们所追求的正是这种个性体现。统一则体现了事物整体之间的共性及它们之间存在的内在联系。任何一种变化都是在统一的基础之上的，没有统一，设计就会杂乱无章。

例如界面设计，不可避免会有多个图标共同显示在界面中，各个图标均使用方形或是圆形，有近似的形状，但在大小、色彩、位置、图形设计中又有着细微的差别，这样在整体中体现出差别，正是变化与统一的形式美体现，如图5-1和图5-2所示。

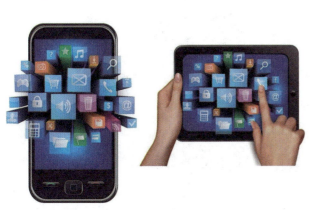
图 5-1 手机、平板电脑界面设计

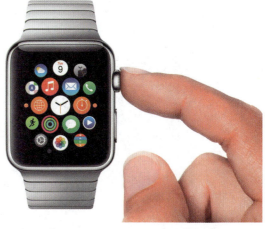
图 5-2 Apple Watch 界面设计

 **5.2 对称与均衡**

对称与均衡都有平衡的概念，但这里的平衡并不是物理学概念，而是通过视觉反映到心理的一种感受，即通过构图、形式、色彩等视觉因素使画面在心理上形成平衡的效果。

对称指的是以轴线或者中心点为基准，以镜面反射的形式生成完全一致的镜像图像。对称的形式给人以完美的心理感受，是最初的形式美，例如昆虫的身体、人的外形，再如一些建筑、室内陈设等均遵从于对称的形式，如图5-3至5-5所示。轴对称的形式是一种极为稳定的形式，象征着庄严、肃立，但有保守之感。

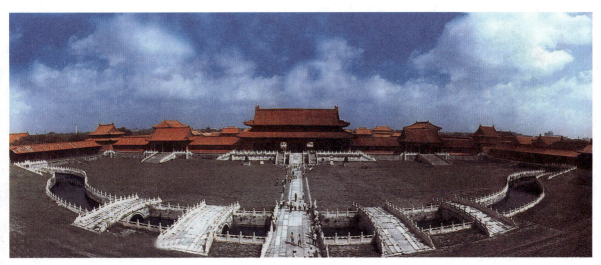
图 5-3 故宫

图 5-4 昆虫

图 5-5 人体

均衡的形式是指形式上的不对称，通过动态的视觉效果而带来了心理上的平衡感，它追求平衡的感受，但不是真正的对称。例如一个左右结构的文字，其左右两边也不会是绝对的对称，笔画间会有细微的变化，但会给人以均衡的感觉，如图 5-6 所示。均衡通过外形、空间、色彩等元素达到平衡感，其形式比对称更加活泼，如图 5-7 所示。

炎 里 串

图 5-6 均衡

图 5-7 均衡形式的广告作品

图 5-7 均衡形式的广告作品（续）

 **5.3 节奏与韵律**

节奏与韵律本是对音乐的描述，通过音符、旋律等元素变化来体现，其被引入视觉艺术中，则是指利用视觉元素中的形、色、位置、方向等有规律的运动变化所带来的心理感受。

节奏强调重复性，例如图形的大小、虚实、疏密、色彩的反复交替呈现出的形式即节奏感。韵律是指整体的感觉具有一定的韵味，此起彼伏如行云流水般富有美感。对比来说，节奏更加单调，而韵律则富有变化，韵律比节奏更有趣味性，也更有感染力和表现力，如图 5-8 至图 5-10 所示。

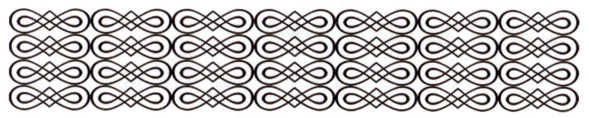

图 5-8 图案设计中的节奏感

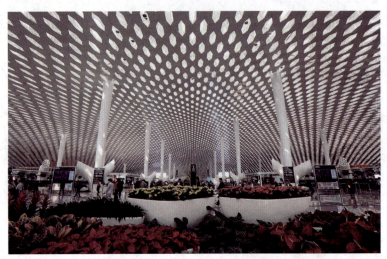

图 5-9　深圳机场设计的韵律感

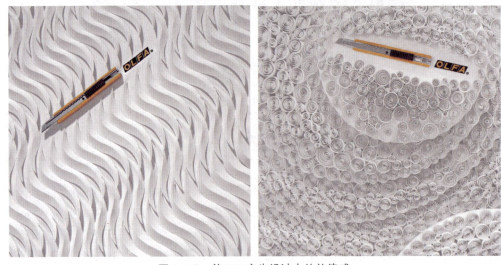

图 5-10　美工刀广告设计中的韵律感

## 5.4　对比与调和

对比与调和是指整体与局部，或是局部与局部之间各元素相比较，产生的统一或者变化的形式，是变化与统一的直接体现。统一的整体中局部产生变化，形成了对比；不同的元素通过一个形式统一起来，这就是对比与调和的过程。

对比指差异而产生的强调，增加刺激性，例如大小、明暗、色彩、虚实、远近、动静方面的对比。通过对比可以突出特点，强调区别。而调和是指统一、近似的组合，强调共性特征，例如形式、位置、质感、色调方面的调和。通常来说，对比与调和是互相作用，同时表现在画面之中的，如图 5-11 和图 5-12 所示。

图 5-11 版式设计中的对比与调和

图 5-12 图形设计中的对比与调和

形式美的法则是人们多年总结出来的经验，是对美的形式规律的抽象概括。由于本章篇幅所限只介绍了其中 4 种，而关于美，绝不仅限于此。研究和探讨美的法则是每位设计人员要一生追求的，掌握美的形式法则，更熟练地应用于设计中，是我们学习构成、学习设计的终极目标。

## 5.5 课后作业

**寻找低调的"美"**

下面通过一个作业示例来展示如何寻找低调的"美"。

作业内容：中国风的设计历来以深沉内敛、气韵风雅而闻名，尝试在具有中国特色的设计作品中去寻找形式美的根源，例如，书法、中国画、剪纸、建筑等。将其制作成图片，并附上个人的感受及由此产生的对美的形式的理解。数量不少于 2 组，计算机软件制作，A4 纸大小，横竖版式不限。

建议课时：8 课时。

作业示例：

> **01** 准备 4 张素材，一张有清晰叶脉的银杏叶素材，一张富有诗意的中国工笔画，一张带有古意的印章底纹，一张祥云花纹，如图 5-13 所示。

图 5-13　准备素材

> **02** 打开 Photoshop，新建 A4 纸大小的画布。导入银杏叶素材，调整其大小并放置到所需位置，如图 5-14 所示。

图 5-14　导入银杏叶素材

> **03** 导入工笔画素材，将其混合模式更改为"正片叠底"。调整工笔画素材的大小和位置，使其焦点内容放置在银杏叶片之上，如图 5-15 所示。

图 5-15　导入工笔画素材

> **04** 如果发现工笔画素材没有完全覆盖住银杏叶素材，可以通过"填充"/"内容识别"命令填充缺少的内容。选中工笔画图层，选择"矩形选框工具"，框选素材缺少的部分，单击鼠标右键，在弹出的快捷菜单中选择"填充"命令，然后在弹出的对话框中设置内容识别，填充缺少的部分内容。重复以上步骤，直至素材缺少的部分全部填充完成，如图 5-16 所示。

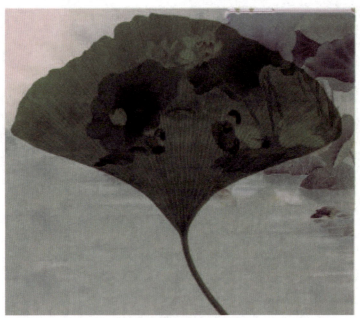

图 5-16 填充缺少的内容

> **05** 挑选合适的通道载入选区。隐藏工笔画图层,打开"通道"面板,我们可以观察到红色通道中所包含的区域内容较为丰富,银杏叶脉较为清晰,且叶边缘有渐变。选中红色通道,在红色通道的缩略图上按 Ctrl+ 鼠标左键,载入选区。因为此时需要的是叶片的区域,所以按 Ctrl+Shift+I 键,反选选中的区域。点选 RGB 通道,返回彩色的显示状态,如图 5-17 所示。

图 5-17 载入选区

> **06** 利用蒙版对图层进行裁切。显示工笔画素材,将混合模式更改为"正常",在"图层"面板下方单击"添加矢量蒙版"按钮▣,对图像进行裁切,如图 5-18 所示。

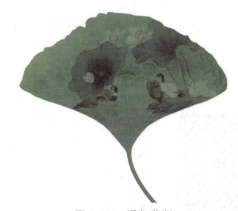

图 5-18 添加蒙版

> **07** 添加蒙版后的图像颜色过淡,可以通过叠加多个不同混合模式的图层来提亮和加深图案的颜色。选中工笔画图层 A,按 Ctrl+J 键复制出工笔画图层 B,将图层 B 放置在图层 A 下。选择上方的图层 A,将其混合模式更改为"滤色"。滤色的图层可以整体提亮图像,如图 5-19 所示。

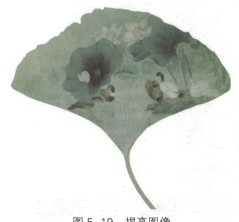

图 5-19 提亮图像

> **08** 加深图像颜色。选中工笔画图层 B，再次按 Ctrl+J 键复制出工笔画图层 C，将图层 C 放置在图层 B 之下。选择最下方的图层 C，将其混合模式更改为"正片叠底"，该模式可以丰富图像暗部的颜色，如图 5-20 所示。

图 5-20　加深图像

> **09** 调整银杏叶图层的色相和曲线，使图像颜色更加丰富和协调。单击"图层"面板下方的"创建新的填充或调整图层"按钮，选择"色相/饱和度"命令，并把调节层放置到银杏叶图层之上、工笔画图层之下。调整色相参数，调整后的图像可以看到叶子边缘泛着浅浅的黄色。选择"曲线"命令，将曲线中段线条往上微提，对图像进行提亮，如图 5-21 所示。

图 5-21　调整颜色

第 5 章 如何看起来更"美"——美的形式法则

图 5-21 调整颜色（续）

> **10** 置入印章底纹，并将图片底色处理成透明状态。新置入的图片不能直接进行编辑，所以需要对图像进行栅格化处理，操作时鼠标右键单击素材图层，在弹出的快捷菜单中选择"栅格化图层"命令，将其栅格化。选择菜单"选择"/"色彩范围"命令，打开"色彩范围"对话框，用"吸管工具"吸取白色，调整颜色容差，将素材白色的部分选中，单击"确定"按钮。按 Delete 键将素材白色的部分删除，如图 5-22 所示。

图 5-22 处理底色

> **11** 将印章底纹进行简单处理，调整大小并放置到画布的上部。选择底纹上的几个印章并填充红色。为印章底纹图层添加蒙版，在蒙版上绘制渐变。选择"渐变工具"，调整渐变设置，将渐变的颜色设置为由黑到白，渐变类型设置为菱形渐变。在画布中心按住鼠标左键并向外拖曳后松开，可以看到印章底纹由外向内逐渐变淡，形成一个弧形包裹银杏叶图案。新建一个图层，调整渐变颜色，使其渐变颜色由白到黄到绿。按住鼠标左键，在新建的图层上由内至外拖曳，绘制底色，如图 5-23 所示。

图 5-23　绘制渐变

> **12** 在画面中增加文字，丰富画面。单击"竖排文字工具" ，选择一款具有中国风的字体，输入与图片匹配的文字。我们发现新增的文字在形式上比较呆板，为了美化文字，可以更改每个文字的大小、位置和字体的粗细，增加文字的韵律感。其次，可以为文字增加一些小的装饰。在这幅作品中，选用了具有中国特色的祥云花纹作为文字装饰，如图 5-24 所示。

第 5 章 如何看起来更"美"——美的形式法则

图 5-24 添加文字

**13** 为文字增加效果,使文字与图案更好地融合在一起。鼠标右键单击文字图层,在弹出的快捷菜单中选择"混合选项"命令,弹出"图层样式"对话框,勾选"颜色叠加"复选框,在"颜色叠加"选项卡中将叠加的颜色更改为深青绿色。勾选"光泽"和"内发光"复选框,在"内发光"选项卡中调整内发光像素的大小,柔化文字边缘。调整满意后单击"确定"按钮。鼠标右键单击文字图层,在弹出的快捷菜单中选择"拷贝图层样式"命令。接下来需要将文字图层的图层样式复制到祥云花纹图层之上。选择祥云花纹图层,单击鼠标右键,在弹出的快捷菜单中选择"粘贴图层样式"命令。最后对作品进行整体微调,调整各个图层的摆放位置及整体的色调,最终效果如图 5-25 所示。

图 5-25 参数设置及效果

图 5-25　参数设置及效果（续）

**课题总结**　　这幅设计作品采用的主要元素具有浓厚的中国特色，风格统一，从视觉上给人一种和谐的感受。构图左右均衡，在细微之处有差别，使作品端正但不显呆板。作品中的文字按照句意调整了字体的大小和粗细，增加文字的韵律感，让文字更富有感染力和表现力。在作品的底纹部分，几个红色的印章穿插在黑色印章当中，增加了底纹的变化。绿色调调和了整幅作品，与此同时，印章的红色与作品的绿色调形成对比，让整幅作品在色彩上更均衡耐看。

# 第6章 平面构成的表现形式

**本章概述：**
　　本章是平面构成最核心的内容，也是内容最多的部分，主要介绍各种构成的表现形式。

**教学目标：**
　　通过本章的学习，对平面构成的基本表现形式有所了解，并且能够使用软件制作出各种形式的图例。

**本章要点：**
　　本章介绍了8种平面构成的表现形式，读者要对每一种都充分了解，以便应用到实际设计中。

　　构成的表现形式有很多种，它们都包含两个元素，即基本形与骨骼，它们的不同组合方式决定了不同的构成表现形式。将设计好的基本形纳入不同的骨骼之中，组合形式就形成了，一种基本形可以纳入不同的骨骼，一种骨骼也可以容纳多种基本形。

## 6.1 秩序之美——重复构成

　　重复构成是所有构成形式中最简单最基础的一种形式，是在日常设计中最常使用的。例如，重复图案的桌布、壁纸、瓷砖等，通过统一、有规律的设计达到统一的视觉效果。本节介绍重复构成的知识。

### 6.1.1 重复构成的概念

　　同一个或是一组基本形在单元骨骼内有规律地反复排列，即为重复构成，在排列中可出现方向、位置、色彩等方面的变化。重复构成在人们日常生活中十分常见，例如电视广告重复多次放映、灯杆广告反复出现，在重复中加深了印象，使主题强化，这是重复表现出来的最主要作用。

## 6.1.2 重复构成的排列方式

如图 6-1 至图 6-4 是各种重复构成的排列方式。

**1. 基本形重复排列**

图 6-1　基本形重复排列

**2. 基本形交叉错位排列**

图 6-2　基本形交叉错位排列

**3. 基本形正负交替排列**

图 6-3 基本形正负交替排列

**4. 单元基本形重复排列**

图 6-4 单元基本形重复排列

### 6.1.3 重复构成传统手绘实例展示

如图 6-5 至图 6-10 是几个重复构成的传统手绘图例。

图 6-5 重复构成手绘图例 1　　　　图 6-6 重复构成手绘图例 2

图 6-7 重复构成手绘图例 3　　　　图 6-8 重复构成手绘图例 4

第 6 章 平面构成的表现形式

图 6-9 重复构成手绘图例 5　　　　　图 6-10 重复构成手绘图例 6

##  6.1.4 计算机操作演示

### 实例演示 1：最简单的重复构成

**知识点：** 重复构成原理，Photoshop 软件中"定义图案"的用法。

> 01 打开 Photoshop 软件，新建文档。
> 02 选择"矩形工具"■，按住 Shift 键绘制一个正方形 A，按 Ctrl+T 键变换正方形 A 的方向，在图形外部拖曳旋转的同时按住 Shift 键，将角度锁定为 45°，最后调整其大小与位置，填充为灰黄色，如图 6-11 所示。

图 6-11 基本形 A

**03** 复制正方形 A 两次，得到正方形 B 和 C，按 Ctrl+T 键分别对正方形 B 和 C 进行变换，按住 Shift+Alt 键，以中心点为基准进行缩放、旋转，最终 B 变为合适大小，填充为白色，C 变为最小，填充为黄色，叠放在一起，效果如图 6-12 所示。

图 6-12　基本形 A、B 和 C

**04** 将设计好的基本形定义为图案，选择菜单"编辑"/"定义图案"命令，注意定义图案只能是方形选区，且不能有羽化值，如图 6-13 所示。

图 6-13　定义图案

**05** 新建一个文档，双击背景图层，将其转换成普通图层，然后为图层添加图层样式，勾选"图案叠加"复选框，选择刚刚定义的图案，调节缩放到合适的密度，重复排列图形绘制完成，如图 6-14 和图 6-15 所示。

图 6-14　添加图层样式

第 6 章　平面构成的表现形式

图 6-15　重复构成

**课题总结**　　重复构成是所有构成形式中最基本的,而重复排列又是其中最简单、常见的。在传统手绘时,让人最为惧怕也是最厌烦的就是重复构成,因其枯燥、繁重,而又不可有一点闪失。因此,我们在这里展示了软件所能够带来的最迅速的制作方法,让大家从繁重的劳作中解放出来,更好地投入基本形和组合形式的创造中去。

### 实例演示 2：活动一下你的左手

**知识点**：重复构成的原理,Illustrator 软件中"复制"和"再制"的用法,以及快捷键的使用。

> **01** 在 Illustrator 软件中制作基本形,绘制 3 个正方形,旋转后叠放在一起,居中对齐,按 Ctrl+G 键进行编组,如图 6-16 所示。

图 6-16　制作基本形

> **02** 选中基本形后,按住 Shift+Alt 键向右拖曳基本形,保持水平方向且复制基本形,如图 6-17 所示。

图 6-17 复制基本形

> **03** 做好上一步后,反复按 Ctrl+D 键重复上一步骤,可以连续复制出多个基本形,平行复制好一行后,将其全部选中,按住 Shift+Alt 键拖曳这行向下进行垂直复制,再次按 Ctrl+D 键重复上次步骤,复制出多个纵列基本形,完成重复排列效果,如图 6-18 所示。

图 6-18 基本形重复排列

> **04** 再次使用一个基本形进行横向排列,如图 6-19 所示。

图 6-19 复制基本形

> **05** 按住 Alt 键向斜下方拖曳,复制一行且错位排列,如图 6-20 所示。

图 6-20 交叉错位的图形组合

> **06** 将两行全部选中,再次按 Ctrl+D 键重复上次步骤,反复复制出多组错位排列的基本形,如图 6-21 所示。

图 6-21 交叉错位排列图形

> **07** 再次选择一个基本形,添加一个底图,填充好颜色,按 Ctrl+G 键编组,复制一组,且更改颜色,最终成两组,如图 6-22 所示。

图 6-22　两组基本形

> **08** 将两个基本形水平相邻排列,全部选中后,按住 Alt+Shift 键向右拖动进行水平方向复制,按 Ctrl+D 键重复上次步骤可复制多个,如图 6-23 所示。

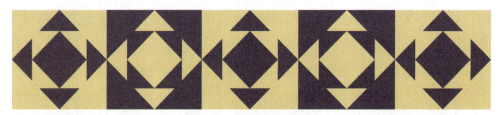

图 6-23　水平复制基本形

> **09** 水平方向复制好后,使用同样的方法进行垂直方向复制,同时注意新复制的基本形与原基本形交替排列,如图 6-24 所示。

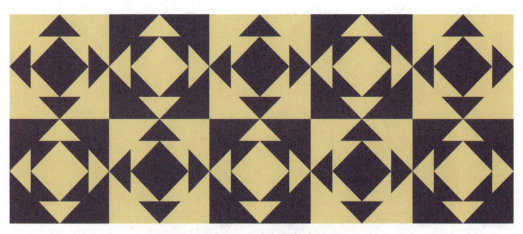

图 6-24　纵向复制基本形

❥10 反复复制基本形,正负交替排列图形绘制完成,如图6-25所示。

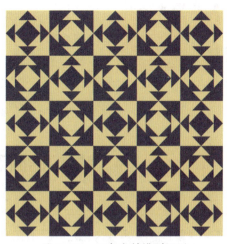

图6-25 正负交替排列图形

❥11 重新设计基本形,在原基本形的基础上再加一组正方形,形成基本形组,更加复杂、丰富,如图6-26所示。

图6-26 基本形组

❥12 使用同样的方法将单元基本形组复制,直至完成,如图6-27所示。

图6-27 单元基本形重复排列图形

**课题总结**

"条条大路通罗马",软件制图总会有很多种方法可以达到目标,老师所教的软件使用方法永远不会是全部。各种方法学会了,如何能最简单地做出来,这就要靠自己去想、去体会,多想多练就会熟悉。快捷键在软件中的使用因人而异,但不可否认的是,它会让设计过程加速,能够更快更灵活地使用软件。

## 6.2 似曾相识的面孔——近似构成

现实生活中,完全一样的东西不多,大同小异的事物却很多。例如,街边的房子、路旁的树木、花花绿绿的招牌等,这些近似又不完全一样的形象丰富了我们的视觉感受。本节介绍近似构成的知识。

###  6.2.1 近似构成的概念

近似构成是指在重复构成的基础上,基本形或骨骼在形状、大小、方向、色彩等方面有一些轻微变化,基本形基本属于同一种类,但同中有异、异中有同。近似构成是最接近真实状态的,就像不可能找到完全相同的两片树叶一样,自然界中的物种都是在相同的种类中产生个体区别。

###  6.2.2 近似构成的造型方式

**1. 轻微变形**

对基本形进行轻微变形,注意程度,过大过小都不适宜,如图 6-28 所示。

图 6-28 近似基本形

## 2. 切割、打散

对基本形进行切割、打散等方式破坏，形成不完美的新图形，如图 6-29 所示。

图 6-29　打散重构基本形

## 3. 组合、剪切

使用组合、剪切等方式组织成新图形，如图 6-30 所示。

图 6-30　组合、剪切基本形

### 6.2.3 近似构成传统手绘实例展示

如图 6-31 至图 6-34 是几个近似构成的传统手绘图例。

图 6-31 近似构成手绘图例 1

图 6-32 近似构成手绘图例 2

图 6-33 近似构成手绘图例 3

图 6-34 近似构成手绘图例 4

## 6.2.4 计算机操作演示

**实例演示 1：制作一个多变的图形**

**知识点：** 近似构成原理，Photoshop 软件中"变形"的各种功能。

> 01 在 Photoshop 中新建一个 8cm×8cm 的文档，再制作一个简单的基本形，大小为 2cm×2cm，如图 6-35 所示。

图 6-35　设计基本形

> 02 选中复制基本形图层，并将其背景与文字的颜色反转，现在得到两个相反颜色的基本形图层，将这两个图层反复复制、移动位置，直至排列铺满画面，如图 6-36 所示。

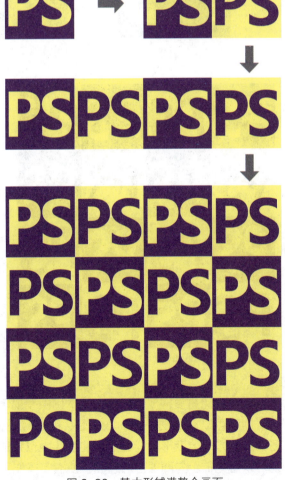

图 6-36　基本形铺满整个画面

> **03** 在基本形图层中按 Ctrl+T 键进入变换模式，此时会看到属性栏的变化，单击属性栏右侧的"变形模式"按钮后，左侧会出现变形菜单，选择"自定"命令会弹出一系列的变形方式，此菜单中的变形方式十分简单也很有趣，可逐一进行尝试，对每个基本形图层进行不同的变形，产生近似的效果，如图 6-37 至图 6-39 所示。

图 6-37　属性栏及变形菜单　　　　　　　图 6-38　使用鱼眼变形效果

图 6-39　最终效果

**课题总结**　　近似构成比重复构成略显复杂，本例中表现了对一个图形的衍生、变形。读者可以充分发挥想象力，使用 Photoshop 软件的变换功能尝试各种变形方式。变形功能在日常的设计中也是最常用的，掌握好这一功能可以避免徒手勾勒图形的过程，使很多操作更加简化。

### 实例演示 2：一个图形的多面人生

**知识点：** 近似构成原理，Illustrator 软件中图形的拆分、剪切蒙版等功能。

> **01** 在 Illustrator 中设计一个基本形，该基本形由底图、圆、i 字母组成，如图 6-40 所示。

图 6-40　设计基本形

> **02** 选中 i 字母，在其上单击鼠标右键，在弹出的快捷菜单中选择"创建轮廓"命令，将字母转换为图形，才可以进行其他的操作，如图 6-41 所示。

图 6-41　转换为图形

> **03** 基本形制作好后复制一组，将其颜色反转，以这两个基本形为依据反复排列，形成重复构成效果，如图 6-42 所示。

图 6-42　基本形重复排列

> **04** 下面对每一个单元格内的基本形进行变换。选择其中一个基本形，对其中的每一个部分进行取消编组，使其成为单独的部分，再对其进行重新摆放位置、旋转、缩放等变换，如图 6-43 所示。

图 6-43　基本形变换

> **05** 图 6-43 中变换后的一些基本形超出了单元格，因此要把多余的部分裁减掉，可以利用 Illustrator 中的剪切蒙版来快速实现该效果，选中最下方的深色正方形，按 Ctrl+C 键复制，按 Ctrl+F 键粘贴在前面，按 Ctrl+Shift+] 键置于最上方，此时复制了一个深色正方形并放置在所有图形的最上方，如图 6-44 所示。

图 6-44　复制深色正方形

❥**06** 选中所有图形，单击鼠标右键，在弹出的快捷菜单中选择"建立剪切蒙版"命令，最后形成剪切后的效果，如图 6-45 所示。

图 6-45　建立剪切蒙版

❥**07** 依据上面所述方法，对每一个基本形进行各种拆分、变换，然后使用剪切蒙版剪切掉多余的部分，最终形成近似构成的效果，如图 6-46 所示。

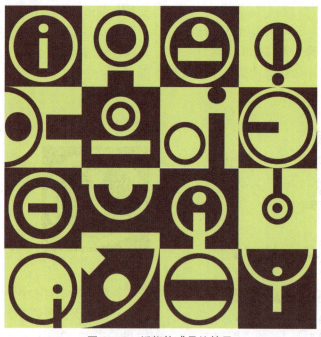

图 6-46　近似构成最终效果

近似构成的表现形式有很多种，本例表现了同一个图形不同的组合方式与构图方式。Illustrator 软件对于图形的摆放、拆分的制作要优于 Photoshop，它属于图形制作类的软件。

# 6.3 因联通而和谐——渐变构成

小树苗长成大树，开出花朵，结出果实，不是一瞬间出现的，生长的过程漫长而美好，这就是渐变的本质。本节介绍渐变构成的知识。

## 6.3.1 渐变构成的概念

一个或一组基本形有规律且逐渐的变化称为渐变构成。渐变是一种常见的现象，例如日出日落是位置的渐变、月亮的圆缺是形状的渐变……渐变构成还可细分为很多种形式。

## 6.3.2 渐变构成的形式

如图 6-47 至图 6-51 是几种渐变构成类型的图例。

**1. 形状渐变**

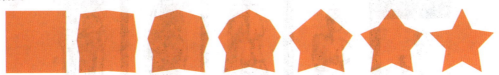

图 6-47　形状渐变

**2. 方向渐变**

图 6-48　方向渐变

**3. 数量渐变**

图 6-49　数量渐变

**4. 色彩渐变**

图 6-50　色彩渐变

**5. 间隔渐变**

图 6-51　间隔渐变

### 6.3.3　渐变构成传统手绘实例展示

渐变构成中形状的渐变形式更适合手工绘制，因其追求在变化的过程中体现美感和趣味性，这一点计算机软件很难实现，计算机制作渐变较为死板，如图 6-52 至图 6-56 所示。

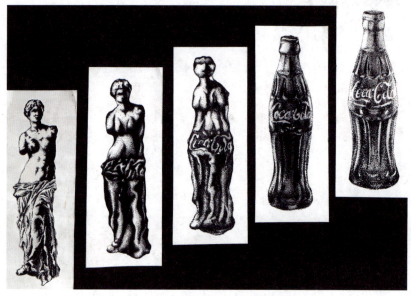

图 6-52　渐变构成手绘图例 1

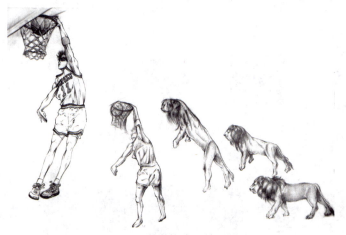

图 6-53　渐变构成手绘图例 2

第 6 章 平面构成的表现形式

图 6-54　渐变构成手绘图例 3

图 6-55　渐变构成手绘图例 4

图 6-56　渐变构成手绘图例 5

## 6.3.4　计算机操作演示

**实例演示：让软件帮忙完成复杂的过程**

知识点：渐变构成原理，Illustrator 软件中"混合工具"的使用。

> 01 打开 Illustrator 软件，使用"椭圆工具" 配合 Shift 键绘制 4 个圆形 a、b、c、d，双击"混合工具" ，调出"混合选项"对话框，选择"指定的步数"选项，更改步数参数至合理的数字后单击"确定"按钮退出，激活"混合工具" ，依次单击圆形 a→圆形 b→圆形 c→圆形 d→圆形

a，4个圆形之间出现了由一点至另一点的变换，如图6-57所示。

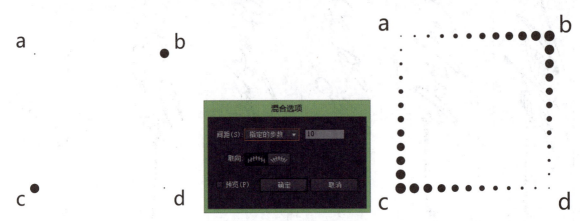

图6-57　绘制混合图形

> **02** 将混合后的图形复制一个，并变换大小、旋转角度，选中两个混合图形，选择菜单"对象"/"混合"/"扩展"命令，将混合图形转换为可编辑的图形，如图6-58所示。

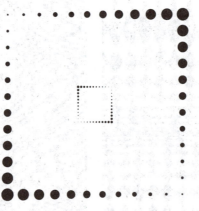

图6-58　扩展混合图形

> **03** 再次双击"混合工具"，调出"混合选项"对话框，将参数更改得更小一些，单击"确定"按钮退出，选择"混合工具"，先后单击两个图形，两个图形间出现由一个图形至另一个图形的变换，至此渐变构成绘制完成，如图6-59所示。

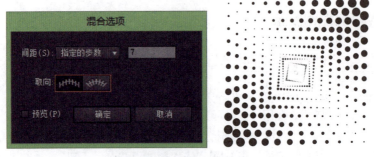

图6-59　渐变构成效果

**课题总结** 虽然渐变构成更适合于手工绘制,但是在 Illustrator 软件中有一个非常重要、神奇的工具——混合工具,它的功能就是在两个形之间进行渐变,包括形、色、位置等,与渐变构成的原理十分贴合。但混合工具仍然无法取代人脑设计出来的具象形的混合过程,无法达到完美的效果,所以混合工具更适用于一些抽象的形,或是对过程要求不严格的渐变。

 **6.4 爆发瞬间的凝固——发射构成**

烟花在空中绽放,水滴落在湖面中泛起层层涟漪,这些都是瞬间带来的视觉美感,被称为发射构成。本节介绍发射构成的知识。

 **6.4.1 发射构成的概念**

发射构成是一种特殊形式的重复构成,是指基本形围绕着一个或多个中心向外扩散或向中心收缩。发射构成有十分明显的方向性和韵律感,此种形式在自然界中很常见,例如节日的礼花、太阳散发的光芒等。在设计中发射构成往往给人带来强烈的视觉冲击力,并且有明确的视觉中心,有助于构图和空间的组织。

 **6.4.2 发射构成的形式**

**1. 离心式**

以中心为发射点,骨骼向外发射呈扩散状,如图 6-60 和图 6-61 所示。

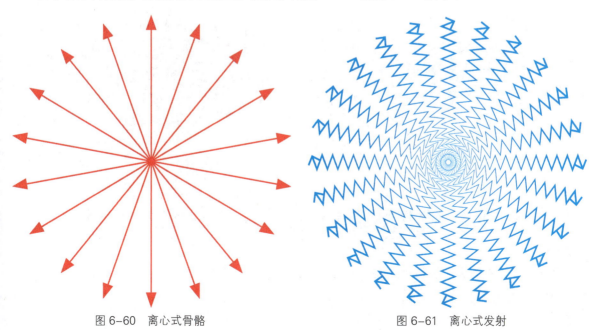

图 6-60 离心式骨骼　　　　　　　　　　图 6-61 离心式发射

## 2. 向心式

以中心为最终点，骨骼由四周向内发射，发射点在外部，呈聚集状，如图 6-62 和图 6-63 所示。

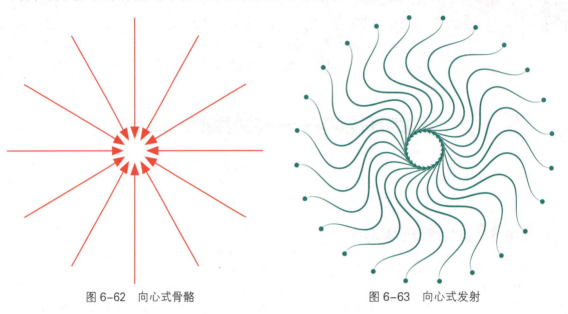

图 6-62　向心式骨骼　　　　　　　　图 6-63　向心式发射

## 3. 同心式

以中心为发射点，由多个同心图形叠加在一起呈丰富的发射效果，如图 6-64 和图 6-65 所示。

图 6-64　同心式骨骼　　　　　　　　图 6-65　同心式发射

## 4. 多心式

在一个画面中有多个发射点，发射线互相交错、衔接，发射效果丰富且具有动感，如图 6-66 和图 6-67 所示。

图 6-66 多心式骨骼

图 6-67 多心式发射

### 6.4.3 发射构成传统手绘实例展示

发射构成使用传统手绘的方式来表现具有相当的难度,例如透视的准确性、图形绘制的严谨性、上色的规范性等,这些都是在手绘中最为费时费力的。从另一个方面来看,正因为其较难画好,恰恰训练了手绘的能力、绘图工具的使用,对耐心也是一种磨炼,如图 6-68 至图 6-72 所示。

图 6-68　发射构成手绘图例 1

图 6-69　发射构成手绘图例 2

图 6-70　发射构成手绘图例 3

图 6-71　发射构成手绘图例 4

图 6-72　发射构成手绘图例 5

## 6.4.4 计算机操作演示

**实例演示 1：用简单的方法制作出眼花缭乱的效果**

**知识点：** 发射构成原理，Illustrator 软件中放大、再制、旋转等图形编辑功能。

**01** 在 Illustrator 软件中制作一大一小两个正方形，分别填充为黑色与白色，居中对齐，利用混合工具将两个形混合后形成由内向外的发射效果，如图 6-73 所示。

图 6-73　制作正方形混合

**02** 选中图形，选择菜单"对象"/"混合"/"扩展"命令，混合图形更改为可编辑的多重路径，间隔选择路径填充颜色，如图 6-74 所示。

图 6-74　填充颜色

**03** 复制 3 个图形并排列在一起，全部选中后，在路径查找器中单击"合并"按钮，合并成一个图形，如图 6-75 所示。

图 6-75　复制且合并图形

**04** 绘制出一个较长的等腰三角形，选择"旋转工具"，锚点设置在三角形的顶点处，旋转并复制出多个三角形，旋转一周，如图 6-76 所示。

图 6-76　旋转图形

▶ **05** 将方形发射构成图形放置在圆形发射构成图形之上,居中对齐,使用剪切蒙版得到图形A,如图6-77所示。

图6-77 图形A

▶ **06** 将方形发射构成图形放置在圆形发射构成图形之下,使用剪切蒙版得到图形B,如图6-78所示。

图6-78 图形B

▶ **07** 将图形A与图形B叠加,可得到多个发射点的发射构成,如图6-79所示。

图6-79 发射构成效果

## 第6章 平面构成的表现形式

**课题总结**

发射构成的主要特征体现在赋予静态图形强烈的动感，并且有非常明确的视觉中心，整体画面炫目、丰富，具有爆发力和张力。Illustrator 软件在图形设计方面有着强大的功能，它能够把设计想法迅速图形化，且图形制作起来简单、规范，最大限度地避免了传统手绘发射构成中大家所担心的如何画出来、画好的问题。

### 实例演示2：认识 Photoshop 中的神奇效果

**知识点：** 发射构成原理，Photoshop 软件中扭曲滤镜的功能。

**01** 打开 Photoshop 软件，使用"矩形工具"绘制一个长方形选区，并填充颜色，如图6-80所示。

图6-80 绘制长方形

**02** 选择菜单"滤镜"/"扭曲"/"旋转扭曲"命令，弹出"旋转扭曲"对话框，调整参数后单击"确定"按钮，如图6-81所示。

图6-81 旋转扭曲

**03** 绘制一个细长的长方形，再利用"变换"命令旋转复制出一个放射状图形，如图6-82所示。

图6-82 放射状图形

▶ **04** 选择菜单"滤镜"/"扭曲"/"波浪"命令,在"波浪"对话框中调整参数,如图6-83所示。

图 6-83　波浪效果

▶ **05** 利用相同的方式绘制出多个发射构成图形,将绘制好的几个发射构成图形错落摆放,最终效果如图 6-84 所示。

图 6-84　多个发射构成图效果

Photoshop 软件对图形的制作不如 Illustrator 那样灵活,但它的滤镜与图层功能是其他图形制作类软件无法比拟的,可以利用此功能制作出更加炫目的混合效果。

 **聚散与吸引——集结构成**

集结构成是所有构成形式中最"自由散漫"的,它没有规矩,却是最真实的存在。本节介绍集结构成的知识。

### 6.5.1　集结构成的概念

集结构成是指基本形按照聚散、虚实的不同方式进行组合,集结构成没有明确的骨骼线,较为自由,但在形式上要有节奏、韵律感,有方向性。集结构成形式在生活中十分常见,例如散落在地上的石子、街道上三三两两的行人、天空中闪烁的星星等。

## 6.5.2 集结构成的形式

**1. 点集结**

基本形以点的形式制作集结构成,如图 6-85 所示。

图 6-85 点集结

**2. 线集结**

基本形以线的形式制作集结构成,如图 6-86 所示。

图 6-86 线集结

**3. 面集结**

基本形以面的形式制作集结构成,如图 6-87 所示。

图 6-87 面集结

**4. 综合集结**

基本形以点、线、面的综合形式制作集结构成,如图 6-88 所示。

图 6-88 综合集结

### 6.5.3 集结构成传统手绘实例展示

集结构成在传统手绘中可以通过多种表现形式实现,例如手工绘制、实物粘贴、盖印等。单从绘制角度来看,也可以有多种形式,例如抽象形基本形、具象形基本形、点绘形式、素描形式等,如图6-89至图6-93所示。

图6-89　集结构成手绘图例1

图6-90　集结构成手绘图例2

图6-91　集结构成手绘图例3

图6-92　集结构成手绘图例4

# 第6章 平面构成的表现形式

图 6-93 集结构成手绘图例 5

## 6.5.4 计算机操作演示

**实例演示：符号的聚散**

**知识点：** 集结构成原理，Illustrator 软件中符号工具的使用方法。

> **01** 打开 Illustrator 软件，使用"矩形工具" 绘制一个矩形作为背景，并使用"渐变工具" 为矩形填充渐变，如图 6-94 所示。

图 6-94 渐变矩形

> **02** 打开"符号"面板，选择一款符号，使用"符号喷枪工具" 在画布上绘制多个符号，如图 6-95 所示。

图 6-95 绘制符号

> **03** 使用"符号位移工具" 调整符号实例的位置，使符号向鼠标移动的方向移动位置，如图 6-96 所示。

图 6-96 移动符号

> **04** 使用"符号紧缩工具" 调整符号实例的位置，使符号向鼠标的位置聚拢或扩散，如图 6-97 所示。

图 6-97　聚拢符号

> **05** 使用"符号缩放工具" 调整符号实例的大小，如图 6-98 所示。

图 6-98　缩放符号

> **06** 选择另一款符号，绘制符号组，并调整其位置和大小，如图 6-99 所示。

图 6-99　绘制符号组

> **07** 使用"符号旋转工具" ，对符号实例进行旋转，如图 6-100 所示。

图 6-100　旋转符号

> **08** 使用"符号着色工具" 调整符号实例的着色量，使其增加或减少，如图 6-101 所示。

图 6-101　调整着色量

> **09** 使用"符号滤色工具" 调整符号实例的透明度，如图 6-102 所示。

图 6-102　调整透明度

> **10** 使用"符号样式工具" 为符号实例添加图形样式，如图 6-103 所示。

图 6-103　添加图形样式

> **11** 再次绘制另一种元素的符号组，使画面整体丰富一些，如图 6-104 所示。

图 6-104　绘制符号组

> **12** 将三组符号组组合叠加，最终效果如图6-105所示。

图6-105 集结构成效果

 **课题总结**　集结构成是一种较为自由的构成形式，在Illustrator软件中可制作基本形，通过基本形的摆放来制作，但此种方法较为烦琐，可尝试使用符号工具来实现集结构成的效果，符号工具中有较强的随机性，但也会因此产生意外收获，并且集结构成本就是一种自由的表现形式。

## 6.6 不破不立——变异构成

很多人追求个性，喜欢特立独行，如果想要展现出自己的风格特性，可以使用变异构成。

### 6.6.1 变异构成的概念

　　变异构成是指在重复、近似、发射等构成的形式之上，某个形态突破了规律，在性质普遍相同的事物中出现了异质事物，从而产生了突变，制造出视觉中心，破除了重复的单调。犹如大海中的一叶小舟，绿叶中的一朵红花，变化往往能够出人意料地带来视觉上的惊喜和刺激。

### 6.6.2 变异构成的形式

如图 6-106 至图 6-109 是几种变异构成类型的图例。

**1. 大小变异**

图 6-106 大小变异

**2. 形状变异**

图 6-107 形状变异

## 3. 方向变异

图 6-108　方向变异

## 4. 色彩变异

图 6-109　色彩变异

### 6.6.3 变异构成传统手绘实例展示

变异构成可以通过手绘的方式来表现,其基本形可以是具象的,也可以是抽象的。变化形式可以基于重复、近似、发射等之前讲过的多种构成形式,通过某点的变化制作出视觉焦点,同时产生有趣、新奇的效果,如图6-110至图6-114所示。

图6-110　变异构成手绘图例1

图6-111　变异构成手绘图例2

图6-112　变异构成手绘图例3

图6-113　变异构成手绘图例4

第 6 章 平面构成的表现形式

图 6-114 变异构成手绘图例 5

## 6.6.4 计算机操作演示

**实例演示：构成中的波普艺术**

**知识点：** 变异构成原理，Photoshop 软件中图层的相关操作和图层蒙版的使用方法。

> **01** 在 Photoshop 软件中打开一张图片，使用"魔棒工具" 选中有颜色的区域，按 Ctrl+J 键复制出新的图层，如图 6-115 所示。

图 6-115 导入素材

> **02** 依据重复构成讲过的方法制作一组重复构成效果的图形，如图 6-116 所示。

图 6-116 重复排列图形

> **03** 打开一张彩色图片素材,放到嘴唇的文件中,彩色图片放于上层,嘴唇放于下层,按 Ctrl+T 键变换彩色图片大小并移动到需要变异的位置,按住 Ctrl 键单击嘴唇层导入选区,选择彩色图片层,添加图层蒙版,如图 6-117 所示。

图 6-117 添加图层蒙版

> **04** 使用同样的方法变更嘴唇的颜色,完成变异构成绘制,如图 6-118 所示。

图 6-118 变异构成效果

第 6 章 平面构成的表现形式

**课题总结**　变异构成是基于以上所讲的重复、近似、渐变、发射等构成形式基础之上产生的变化而形成的，它可以是一点变化，也可以是几点变化。在传统的手绘中往往通过一些绘画技巧来实现，计算机制作中可以使这些变化更为快捷、方便，如 Photoshop 软件中的多图层操作可以最大限度地进行局部变化，且不会影响原图，更容易修改。

## 6.7 突破二次元——空间构成

我们在努力了解自己生活的世界，也期待着突破这个固守的空间，看到一个超现实的世界，在真实的与不真实的空间中自由穿行。本节介绍空间构成的知识。

### 6.7.1 空间构成的概念

平面绘画、设计的介质是二次元的平面，而所谓空间则是指真实的物质所存在的客观环境，是一个具有高度、宽度和深度的三次元立体空间。而二维平面中的空间表现则是通过形的组合形成的一种假的三维效果，实际上是一种错觉的体现，其真正的介质还是平面的。这是一种视觉上的幻觉，所以它会同时具有错觉和矛盾多种可能。

### 6.7.2 空间构成的形式

**1. 透视空间**

正常的透视是由人们长期观察自然界物体的视觉经验总结而成的，被用于绘画、设计等多个领域，符合人的视觉规律，如图 6-119 和图 6-120 所示。

图 6-119　正常的透视空间 1

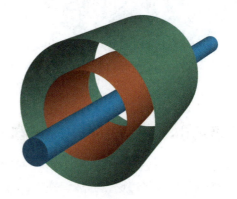

图 6-120　正常的透视空间 2

**2. 矛盾空间**

矛盾空间是指在二维空间里通过错误的透视表现出违背视觉规律的形式，只能表达在二维空间内，无法在真实世界中还原。例如，通过形与形之间的互相遮挡或透明产生的错误空间，如图 6-121

和图 6-122 所示。或者是在一个画面中图形分别属于不同的视平线与视点，从而产生违背视觉规律的图形，如图 6-123 至图 6-125 所示。

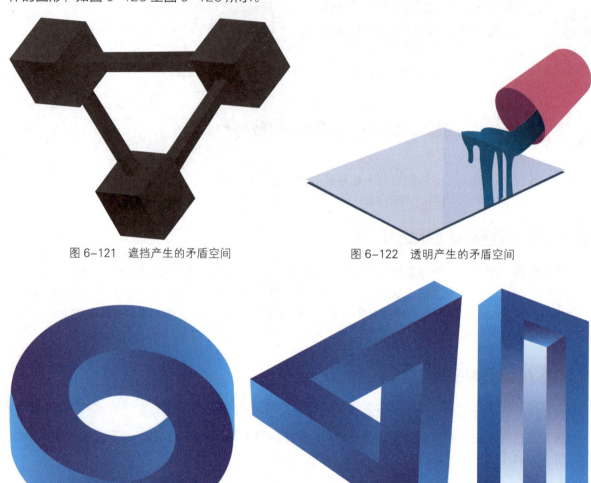

图 6-121　遮挡产生的矛盾空间　　图 6-122　透明产生的矛盾空间

图 6-123　不同视点产生的矛盾空间 1　　图 6-124　不同视点产生的矛盾空间 2　　图 6-125　不同视点产生的矛盾空间 3

### 6.7.3　空间构成大师作品展示

　　学习矛盾空间必须了解一位大师——荷兰科学思维版画大师埃舍尔。他不同于普通的绘画大师，在他的作品中充满了悖论、循环等理论，可以看到分形、对称等数学概念形象，兼具了艺术性与科学性。他的作品中还充满着幽默、神秘感，大众从中感受到了惊奇，哲学家、科学家们从中体会到了深奥。埃舍尔从来没有被归入某一个艺术流派，他的作品甚至超越了很多现代艺术作品，在充满着数字化的今天仍然是我们学习的典范，如图 6-126 至图 6-132 所示。

图 6-126　埃舍尔作品 1

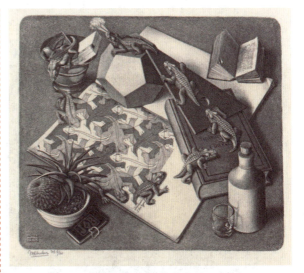

图 6-128　埃舍尔作品 3

图 6-129　埃舍尔作品 4

图 6-127　埃舍尔作品 2

图 6-130　埃舍尔作品 5

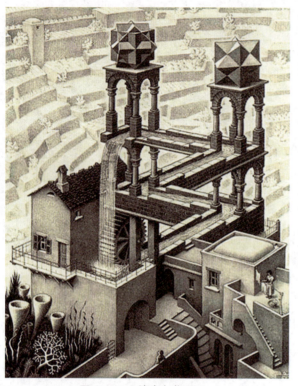
图6-131 埃舍尔作品6

图6-132 埃舍尔作品7

### 6.7.4 计算机操作演示

**实例演示：神秘的矛盾空间**

**知识点：** 空间构成原理，利用Illustrator软件中的"钢笔工具"绘制出矛盾空间效果。

**01** 打开Illustrator软件，使用"文字工具" 输入字母A，在字母上单击鼠标右键，在弹出的快捷菜单中选择"创建轮廓"命令，如图6-133所示。

图6-133 输入字母

**02** 按照字母的轮廓，使用"钢笔工具" 绘制新的图形组合。为了方便理解，我们将每个路径标上序列。目前图层按照a→b→c→d→e→f从上至下排列，如图6-134所示。

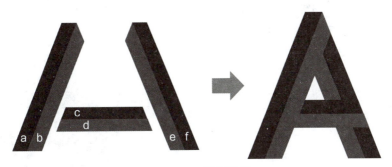

图 6-134 绘制路径

> **03** 选择"渐变工具" ▣，将 b、f 填充一个上浅下深的渐变，将 a、e 填充一个上深下浅的渐变，如图 6-135 所示。

> **04** 将图层按照 c→d→a→b→e→f 从上到下排列，并使用"直接选择工具" ▸ 更改路径锚点，如图 6-136 所示。

图 6-135 绘制渐变　　　　　　　　图 6-136 更改锚点

> **05** 选择"渐变工具" ▣，将 c 填充一个左浅右深的渐变，将 d 填充一个左深右浅的渐变，如图 6-137 所示。

> **06** 使用"直接选择工具" ▸ 调整 a、b、f 路径的锚点，如图 6-138 所示。

图 6-137 绘制渐变　　　　　　　　图 6-138 更改锚点

> 07 使用"钢笔工具" 在左下方绘制路径，并使用"渐变工具" 填充上深下浅的渐变。空间构成实例完成，如图 6-139 所示。

图 6-139 空间构成

空间构成中大多数作品都是制作矛盾空间，手绘与软件的操作区分不大，制作或者绘制起来难易度差不多，主要难度在于前期的设计阶段，如何突破常规的透视原理是本课题中的重点也是难点。目前，越来越多的现代设计运用矛盾空间的思维方式去体现设计的奇妙之处。

##  6.8 可以抚摸的视觉——肌理构成

一个物体不可能抛开色彩与肌理单独存在。本节介绍肌理构成的知识。

###  6.8.1 肌理构成的概念

肌理属于视觉与触觉双重领域的感受，不同的肌理给人不同的触感，例如粗糙、光滑、软、硬等。人们在日常生活中见到过这种肌理所带来的视觉感受，因此再次看到这类的图像就唤起视觉与触觉的双重感受，这也是感官互通所带来的奇妙感受。

###  6.8.2 肌理构成的种类

**1. 视觉肌理**

视觉肌理指用眼睛看到的肌理，是一种平面化的肌理，视觉肌理与点、线、面、色彩共同完成对二维图形的构成，如图 6-140 至图 6-145 所示。

图 6-140 滴墨产生肌理

图 6-141 绘制肌理 1

图 6-142 绘制肌理 2

图 6-143 绘制肌理 3

图 6-144 计算机制作肌理 1

图 6-145 计算机制作肌理 2

## 2. 触觉肌理

触觉肌理是依赖触觉感受到的肌理,是基于三维立体的肌理效果,通过手可以触摸感受到,如图 6-146 至图 6-150 所示。

图 6-148　纸肌理

图 6-146　金属肌理

图 6-149　石头肌理

图 6-147　麻布肌理

图 6-150　木头肌理

### 6.8.3 肌理构成传统手绘实例展示

肌理构成在传统手绘中深受人们的追捧,它的制作方法多种多样,可以任意发挥,有时效果就在一瞬间,有时是偶然所得,所以关于肌理构成更鼓励读者尝试手工制作的方法,体会制作过程中的乐趣,如图 6-151 至图 6-155 所示。

图 6-151 肌理构成手绘图例 1

图 6-153 肌理构成手绘图例 3

图 6-154 肌理构成手绘图例 4

图 6-152 肌理构成手绘图例 2

图 6-155 肌理构成手绘图例 5

## 6.8.4 计算机操作演示

### 实例演示 1：使用 Photoshop 制作肌理

**知识点：** Photoshop 是肌理制作的大师，软件中自带的滤镜可以快速地制作出各种各样的模拟真实的肌理效果。

**01** 在 Photoshop 中打开素材图片，如图 6-156 所示。

**02** 使用滤镜对图片进行处理，使其带有真实的肌理效果。选择菜单"滤镜"/"滤镜库"命令，弹出滤镜库菜单，如图 6-157 所示。

图 6-156　打开素材

图 6-157　滤镜库菜单

**03** 滤镜库中的滤镜主要分为 6 大类，如图 6-158 所示。

图 6-158　滤镜种类

**04** 选择几款滤镜对画面进行处理，效果如图 6-159 至图 6-164 所示。

图6-159　风格化－照亮边缘

图6-160　画笔描边－喷色描边

图6-161　扭曲－扩散亮光

图6-162　素描－铬黄渐变

图6-163　纹理－染色玻璃

图6-164　艺术效果－木刻

## 实例演示2：与真实媲美的肌理

**知识点：** 真实的肌理往往不会是一步完成的，需要把各种各样的滤镜效果组合起来，才能达到预期。

> **01** 打开Photoshop软件，将前景色改为淡暖褐，背景色改为深黑暖褐。选择菜单"滤镜"/"渲染"/"云彩"命令，效果如图6-165所示。

图6-165　云彩

> **02** 选择菜单"滤镜"/"杂色"/"添加杂色"命令,弹出对话框,调整参数后单击"确定"按钮,如图 6-166 所示。

图 6-166 添加杂色

> **03** 选择菜单"滤镜"/"模糊"/"动态模糊"命令,弹出对话框,调整参数后单击"确定"按钮,如图 6-167 所示。

图 6-167 动态模糊

> **04** 使用"矩形选框工具" ,在画布中任意框选区域,选择菜单"滤镜"/"扭曲"/"旋转扭曲"命令,并调整参数。反复随意框选区域并使用旋转扭曲,效果如图 6-168 所示。

图 6-168 旋转扭曲

> **05** 在图层之上添加"亮度/对比度"调整图层,调节参数至合理的数值,如图6-169所示。

图6-169 调整亮度/对比度

> **06** 使用"加深工具" 对图形中做旋转变形的区域进行加深。木纹肌理构成完成,如图6-170所示。

图6-170 肌理构成

**课题总结**　肌理构成应用十分广泛,有时候会用作表现最真实的肌理效果,有时候为了制作一些肌理来达成某种特殊的艺术氛围。Photoshop软件可谓肌理构成制作的得力助手,此处篇幅原因无法逐一讲解,只能抛砖引玉,列举了一些方法,读者可以去挖掘更深层次的表现效果的技巧。

## 6.9 课后作业

**练习各种构成形式**

**作业内容**：本章讲解了 8 种构成形式，请为每一种构成形式制作一张图例，内容不限，要符合构成形式的要求。

**作业要求**：15cm×15cm，共 8 幅，要求运用计算机制作，软件不限。

**建议课时**：64 课时。

# 第 7 章 平面构成在设计实践中的应用

**本章概述：**

本章主要讲解将平面构成的理论应用到实际设计中的方法，列举了标志设计、UI 设计、海报设计等实际案例。

**教学目标：**

通过本章的学习，应该能把之前学到的内容应用到实际设计中，学会按照自己的设计想法去创作作品。

**本章要点：**

学习平面构成的最终目的是为设计服务，培养设计思维和设计素养。

构成对各领域的设计都起着至关重要的作用，平面构成更多应用在平面类作品中，例如标志设计、包装设计、版式设计等，任何一种基于画面的设计都离不开平面构成的理论，它不仅具有广泛性，更具有实用性。

## 7.1 平面构成在标志设计中的应用

本节主要介绍平面构成的知识如何应用于标志设计中。

### 7.1.1 标志设计作品展示

标志设计是将最通常最基本的视觉元素点、线、面组合在一起，通过不同的形式形成图形，以简单的形式传递出丰富而又精准的信息。平面构成中所讲的理论在标志设计中应用十分广泛，例如重复、近似、发射等，重复或近似基本形常被应用于发射、近似、重复的骨骼中。标志具有图案效果，美观、简洁，形式感强，如图 7-1 至图 7-8 所示。

图 7-1　近似基本形应用于发射骨骼

图 7-2　重复基本形应用于发射骨骼

图 7-3　重复基本形应用于发射骨骼

图 7-4　近似基本形应用于重复骨骼

图 7-5　基本形群化构成矛盾空间

图 7-6　近似基本形应用于近似骨骼

第 7 章  平面构成在设计实践中的应用

图 7-7  线构成标志设计

图 7-8  近似多边形组合成低面效果

## 7.1.2  设计案例分析

本节将展示一个真实标志制作的案例，具体的软件操作方法在前几章已经做了讲解，此处目的是给读者一个制作思路。一个标志的制作方法有多种，选择一种最快捷、最精确的方法才是关键。

**实例演示：使用 Illustrator 制作标志**

**知识点：** 学习如何制作标志。

标志的制作应注意规范性和制作的快捷性。此次演示"宗天机电"标志的制作过程，该标志以正方形为基本形做重复排列，标志外形规整，排列整齐，符合机电工业化的行业特征，为了避免 9 个方形完全一样会略显单调，因此将中间的方形分为 3 个小的矩形，标志整体的色彩为蓝色，在明度上略有区别，如图 7-9 所示。

图 7-9  最终效果

▶ **01** 使用"圆角矩形工具"绘制一个圆角正方形,"宽度"和"高度"均设置为 3cm,"圆角半径"可根据自己的设计确定,如图 7-10 所示。

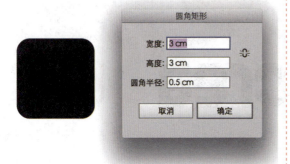

图 7-10　绘制圆角正方形

▶ **02** 选中正方形后按 Enter 键会弹出"移动"对话框,"水平"设置为 3.3cm,应大于正方形的边长,留出间距,最后单击"复制"按钮,如图 7-11 所示。

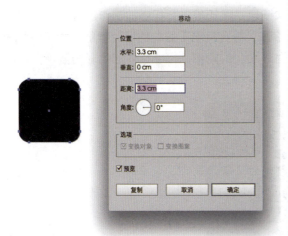

图 7-11　移动且复制正方形

▶ **03** 复制一个正方形后,按 Ctrl+D 键再次复制一次,得到 3 个正方形,全部选中后再次按 Enter 键移动,设置"垂直"为 3.3cm,单击"复制"按钮,如图 7-12 所示。

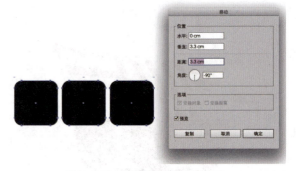

图 7-12　再次移动复制正方形

▶ **04** 复制了一排正方形后,按 Ctrl+D 键再次复制一排,最终形成基本图形,如图 7-13 所示。

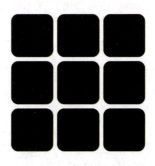

图 7-13　最终制作出 9 个正方形

▶ **05** 下面制作中间 3 个小矩形,仍然选择"圆角矩形工具",在空白处单击后设置矩形宽度为 3cm,高度为 0.9cm,圆角可比之前的稍小一些,如图 7-14 所示。

图 7-14　绘制小矩形

**06** 将中间的大正方形删除，小矩形放在其中后与左边的正方形上边对齐，如图 7-15 所示。

图 7-15 放置小矩形

**07** 同时选中小矩形与上边的大正方形，然后再单击大正方形，选择居中对齐，如图 7-16 所示。

图 7-16 对齐矩形

**08** 选中小矩形，按住 Alt 与 Shift 键的同时向下拖曳小矩形，选中第二个小矩形与左边的大正方形进行下对齐，如图 7-17 所示。

图 7-17 复制且对齐小矩形

**09** 再次复制一个小矩形，3 个矩形全部选中后单击"对齐"面板中的"垂直分布"按钮，此时图形基本完成，如图 7-18 所示。

图 7-18 基本图形完成

**10** 图形完成后，为了增加效果可为图形设计不同的色彩，搭配中英文字，最终效果如图 7-19 所示。

图 7-19 标志制作完成

## 7.2 平面构成在 UI 设计中的应用

本节主要介绍平面构成的知识如何应用于 UI 设计中。

### 7.2.1 UI 设计作品展示

UI 全称为 User Interface（用户界面），UI 设计即用户界面设计。随着网络及电子产品的飞速发展，UI 设计越来越被重视起来。UI 设计内容复杂，包括图形设计、交互设计、用户测试等，其中图形设计是设计人员主要接触的部分，也就是 UI 设计中的美术设计部分。以 UI 设计中的图标为例，其美术设计历经多种风格，多从点、线、面基本元素入手，配合各种效果，例如拟物化风格、扁平化风格、简洁的单线风格等，如图 7-20 至图 7-25 所示。

图 7-20　拟物化风格

图 7-21　扁平化风格 1

图 7-22　扁平化风格 2

第 7 章 平面构成在设计实践中的应用

图 7-23 以线设计的风格

图 7-24 以线与面设计的风格

图 7-25 轻设计的风格

### 7.2.2 UI 制作案例分析

本节展示 UI 设计中按钮的制作方法，由于篇幅原因，无法详细叙述每一种按钮、图标或界面的制作方法，只指明常用的技巧。在 Photoshop 软件中利用矢量工具、图层样式等进行图标的制作，矢量工具绘制出来的图形随意放大而不会损失分辨率，图层样式可以制作出各种效果，且可以存储反复使用。

平面构成原理与实战策略（第二版）

## 实例演示：使用 Photoshop 制作按钮

**知识点：** 学习如何制作按钮。

本按钮由多个同心圆构成，线面构成会略显单纯平淡，所以叠加了浮雕与阴影效果增加立体感，层次丰富且视觉效果集中到中心位置，更突出了按钮的主要功能，如图 7-26 所示。

> 01 新建文档，"宽度"与"高度"均设置为 1000 像素，"颜色模式"为"RGB 颜色"，如图 7-27 所示。

图 7-26 按钮效果

图 7-27 "新建"对话框

> 02 设置一种淡黄灰色，填充到背景层中，如图 7-28 所示。

图 7-28 填充背景色

第 7 章 平面构成在设计实践中的应用

>**03** 选择矢量的"椭圆工具"在画面中单击,设置 W 和 H 值均为 500 像素,填充为白色,如图 7-29 所示。

图 7-29 制作白色圆形

>**04** 在椭圆图层上双击,弹出"图层样式"对话框,依次设置渐变叠加、内阴影、投影效果,如图 7-30 至图 7-33 所示。

图 7-30 渐变叠加

图7-31 内阴影

图7-32 投影

图7-33 添加图层样式的效果及"图层"面板

▶ **05** 复制"椭圆1"图层，按Ctrl+T键，然后按住Shift+Alt键等比例向中心缩小圆形到适当大小，在"椭圆1拷贝"图层上双击，弹出"图层样式"对话框，依次设置渐变叠加、斜面和浮雕、投影效果，如图7-34至图7-37所示。

第 7 章 平面构成在设计实践中的应用

图 7-34 渐变叠加

图 7-35 斜面和浮雕

图 7-36 投影

平面构成原理与实战策略（第二版）

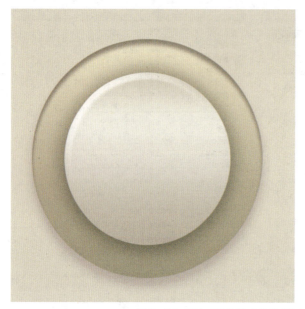

图 7-37 添加图层样式的效果及"图层"面板

▶ **06** 重复步骤 5，复制"椭圆 1 拷贝"图层，按 Ctrl+T 键，然后按住 Shift+Alt 键，等比例向中心缩小圆形到适当大小，在"椭圆 1 拷贝 2"图层上双击，弹出"图层样式"对话框，依次设置渐变叠加、斜面和浮雕、投影效果，如图 7-38 至图 7-41 所示。

图 7-38 渐变叠加　　　　　　　　　　　图 7-39 斜面和浮雕

第 7 章 平面构成在设计实践中的应用

图 7-40 投影

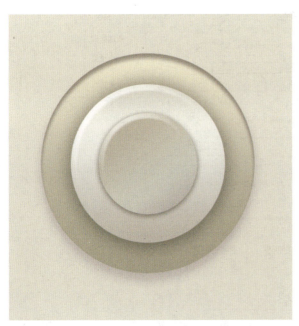

图 7-41 添加图层样式的效果及"图层"面板

> **07** 重复步骤 6，复制"椭圆 1 拷贝 2"图层，按 Ctrl+T 键，然后按住 Shift+Alt 键，等比例向中心缩小圆形到适当大小，在"椭圆 1 拷贝 3"图层上双击，弹出"图层样式"对话框，依次设置颜色叠加、内阴影、外发光效果，如图 7-42 至图 7-45 所示。

图 7-42 颜色叠加

图 7-43 内阴影

图 7-44 外发光

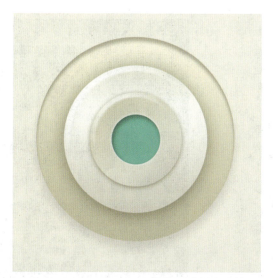

图 7-45 添加图层样式的效果及"图层"面板

> 08 可根据设计在按钮中添加图形或文字,最终效果如图 7-46 所示。

图 7-46 完成效果及"图层"面板

## 7.3 平面构成在海报设计中的应用

本节主要介绍平面构成的知识如何应用于海报设计中。

### 7.3.1 海报设计作品展示

海报设计所追求的是画面创意、构图、形式感等,在很多时尚风格的设计中常见到构成的使用,例如重复、变异、解构等,增加了画面的视觉冲击力,使画面充满了现代感,如图 7-47 至图 7-50 所示。

图 7-47 重复构成在创意海报中的应用 1

图 7-48 重复构成在创意海报中的应用 2

图 7-49 线构成在创意海报中的应用

图 7-50 变异构成在创意海报中的应用

### 7.3.2 海报制作案例分析

本节展示海报设计的思路及制作方法，海报设计突出的是个性与创意，平面构成所提供的诸多构成形式可以使你的作品看上去更具现代感，更加时尚，利用软件可以迅速地实现这些效果。

**实例演示：使用 Photoshop 制作时尚海报**

**知识点：** 学习如何制作时尚海报。

本例中利用平面构成中解构的理念对图片进行解构重组，配合文字、多边形线条，组成了时尚感的画面效果，如图 7-51 所示。

图 7-51　完成效果

**01** 本例分为两个部分，首先是将选好的图片进行解构重组，在 Photoshop 中打开一张图片，要选择一张与主题相符且有具象形的图片，如图 7-52 所示。

图 7-52　原图

➢ **02** 使用"矩形选择""多边形套索""钢笔"等任意可以制作选区的工具在原图中依次制作选区，然后从原图层中剪切到新的图层，尝试对图层位置进行重组，根据自己的设计组合成任意形状，如图7-53所示。

图 7-53  将原图解构重组

➢ **03** 也可以裁剪后对某些区域进行覆盖、替换，再适当调色，依据解构的设计理念及海报主题的理解发挥想象力，如图7-54所示。

图 7-54  覆盖、解构、调色

> 04 新建一个横版的文档，将刚刚解构重组的图片置入新文档中，注意保留图层，可在原图中将所需图层链接之后拖曳到新文档中，图层仍然存在且链接在一起，然后依据设计想法，在解构图片层的下方图层中填充一种较深的渐变色作为背景色，如图 7-55 所示。

图 7-55　解构图片置入新文档中

> 05 对图片中的三角形进行位置上的变化，使图片产生破碎感，如图 7-56 所示。

图 7-56　图片位置重组

> 06 将所有解构图层选中，按 Ctrl+D 键合并图层，注意不要把背景层合并进去，然后为合并的图层添加图层蒙版，使用"渐变工具"在蒙版中填充黑色到透明，该步骤可以使图片与背景色更加融合，如图 7-57 所示。

图 7-57 合并图片并添加图层蒙版

> **07** 使用"多边形套索工具"绘制若干个三角形,填充为蓝色,放置在不同位置,如图 7-58 所示。

图 7-58 绘制三角形

> **08** 将三角形的图层放在图片层与渐变层的上方,混合模式设置为"叠加",此时三角形与背景层及图片层更加融合,如图 7-59 所示。

图 7-59 设置图层混合模式为"叠加"

>09 添加文字,选择一种较为时尚的字体,可尝试将文字设置为不同大小,错落摆放,最后将文字填充为白色,如图 7-60 所示。

图 7-60  添加文字

>10 使用"多边形套索工具"绘制三角形选区,在新图层中为三角形添加白色描边,并设置图层混合模式为"叠加",画面层次更加丰富,如图 7-61 所示。

图 7-61  添加三角形描边

>11 此时画面中心部分有些空,选择图片中一个重要的人面部的三角形,复制缩小后放置到文字上方,最终全部完成,效果如图 7-62 所示。

图 7-62 完成效果

## 7.4 平面构成在装饰画中的应用

本节主要介绍平面构成的知识如何应用于装饰画中。

### 7.4.1 装饰画作品赏析

装饰画是一种具有装饰作用且同时具备审美功能的艺术品。装饰画的题材较为广泛，呈现出如动物、人物、风景、抽象图形等各式各样的内容。装饰画注重装饰效果，削弱透视、光影等较为写实内容的表现，更突出了夸张、象征的特点，给观赏者清晰、明快且具有冲击力的艺术美感。本书所讲解的平面构成中的诸多理论，如点、线、面，重复、近似等表现形式等，均可以在装饰画设计中有所体现，如图 7-63 至 7-66 所示。

图 7-63 传统风格装饰画（作者：丁绍光）

图 7-64 现代风格装饰画

图 7-65 儿童画风格装饰画

图 7-66 自然风格装饰画

近年来,一种称为"孟菲斯"风格的装饰画以怪异、花哨的特点流行起来。"孟菲斯"原是一种古老的艺术流派,该流派以反对单调、冷峻的现代主义,强调装饰性而著称,其作品造型简洁,多使用几何图案,以正方形、圆形或三角形等图形为主,色彩搭配突破传统配色理论,正如构成中的破调,艳丽、明亮,不循规律,风格感突出。这种打破传统束缚、解放自我的风格契合了很多年轻人的价值观,因此孟菲斯设计元素跨界出现在平面设计、服装设计等诸多领域中,如图 7-67 所示。孟菲斯风格装饰画被较多应用于公共场所、时尚空间的软装搭配,一些追求现代时尚的家装设计中也能见到,如图 7-68 所示。

图 7-67　孟菲斯风格作品

图 7-68 孟菲斯风格装饰画

与孟菲斯风格相对的极简主义风格，也是时下一部分年轻人所追逐的风潮。在看多了各种风格后，人们的审美不免进入了疲劳期，果断进行断舍离，抛弃那些、奢华、张扬的形式，追求最朴素的极简内涵，显示出高冷范儿。这一风潮不仅表现在价值观、生活方式里，同时也渗透到了人们的审美中，如服饰、妆容、生活环境的装饰等方面。极简主义风格的设计作品中，造型简洁，多以直线为主，色彩以黑白灰为主，以低纯度色彩搭配，如图 7-69 所示。

图 7-69 极简主义风格装饰画

## 7.4.2 装饰画作品案例分析

装饰画从制作手段上来划分有很多种，在计算机设计技术盛行之前，装饰画以一种艺术品呈现，多是通过丙烯、油画等颜料手绘完成，或者通过一些特殊的工艺技术，如烧制、雕刻等，制作出有

材料感的装饰艺术品。目前，常见的形式是利用计算机技术设计图形，再通过打印、印刷、雕刻等制作手段输出，并配以精美的画框完成一个装饰画的制作，最终以商品的方式进行售卖，这种形式适用于大批量的生产型的制作流程。

**实例演示：使用 Illustrator 制作装饰画**

`知识点：`学习如何制作装饰画。

本节展示使用 Illustrator 软件制作一幅装饰画作品，详细阐述了从构思到制作完成的过程，如图 7-70 和图 7-71 所示。

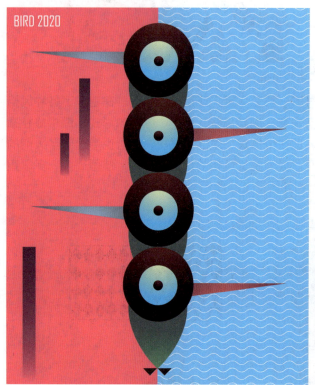

图 7-70 装饰画 *BIRD* 设计图

图 7-71 装饰画 *BIRD* 效果图

该幅装饰画的作品名为 *BIRD*，画面由抽象的点、线、面组合而成，构图分为左右两个部分，抽象的小鸟排列起来占据构图轴心，背景通过图形与色彩搭配达到了平衡感。色彩使用三原色配色，辅助以深色与白色进行调和，图形简洁，配色大胆，风格强烈，画面整体具有冲击力，又不失协调，具有较为浓郁的装饰效果，置于淡雅色系的空间中，引人注目。

▶ **01** 打开 Illustrator 软件，新建文件，文件尺寸取决于未来装饰画输出的画框尺寸要求，此处以常见的装饰画尺寸 20cm×24cm 为标准设定文件大小，画面竖向，如果输出方式为印刷，那么颜色模式选择 CMYK，如图 7-72 所示。

▶ **02** 分析鸟的图形组合，可拆解为头部、身体两个部分，头部再次拆解为 3 个同心圆，身体部分为树叶形，如图 7-73 所示。

第 7 章 平面构成在设计实践中的应用

图 7-72 新建文件　　　　　　　　　　图 7-73 鸟的图形拆解

> **03** 先来制作头部，绘制一个圆形，填充为渐变，"类型"选择"径向"，"角度"设为 -90°，色彩设定为由浅至深的棕红色，采用同样的方法再绘制一个稍小一些的圆形，以蓝色渐变填充，如图 7-74 所示。

图 7-74 绘制圆形

> **04** 大圆再复制一个，并缩小，将 3 个圆形居中对齐，如图 7-75 所示。

> **05** 绘制一个矩形，使用"钢笔工具"减去左下角的端点，变成三角形状，将其放置在刚刚组合的圆形下方，作为鸟嘴，如图 7-76 所示。

图 7-75 对齐 3 个圆形

图 7-76 完成鸟的头部

> **06** 绘制一个圆形，填充为绿至黄的渐变色，使用钢笔工具组中的"锚点转换工具"，单击圆形上下两个端点，再缩小宽度，作为鸟的身体图形，如图 7-77 所示。

图 7-77 鸟的身体完成

> **07** 将身体图形置于头部图形下方，调整好位置、大小，将其组合在一起，鸟的形状完成，如图 7-78 所示。

> **08** 当前文档宽度为 20cm，高度为 24cm，该步骤绘制两个同样大小的矩形，宽度为 10cm，高度为 24cm，分别占据文档的一半，注意图形与文档边缘对齐，可配合"变换"面板进行设置，填充两种对比较为强烈的色彩作为背景，如图 7-79 所示。

图 7-78 鸟形完成

图 7-79 制作背景

> **09** 绘制一条直线，宽度设置为 1pt，色彩设置为白色，长度为 10cm，与蓝色部分对齐摆放，如图 7-80 所示。

> **10** 为直线添加波纹效果，选择菜单"效果"/"扭曲和变换"/"波纹效果"命令，添加该效果，波纹大小略小一些，选择"平滑"单选按钮，可勾选"预览"复选框观察效果，如图 7-81 所示。

> **11** 将波纹线复制若干个，平均排列于蓝色图形上，作为底纹，如图 7-82 所示。

> **12** 绘制矩形并填充渐变色，"类型"选择"线性"，"角度"设为 90°，颜色选择为深色至背景色，与背景色融为一体，如图 7-83 所示。

图 7-80 绘制白色底纹

图 7-81 添加效果

图 7-82 波纹效果

图 7-83 绘制矩形并填充

**13** 将绘制好的矩形再复制 2 个，调整成不同大小，摆放于红色背景前，全部选中后将其群组，背景图案制作完成，如图 7-84 所示。

**14** 将刚刚制作的鸟图形镜像复制一个，朝右放置，嘴的颜色更改为红色渐变，与背景的蓝色有所区别，可尝试复制多个，竖向排列在轴心位置，如图 7-85 所示。

图 7-84 背景完成

图 7-85 鸟的图形排列

▶15 在左上角添加白色文字作为点缀，装饰画 *BIRD* 全部设计完成，如图 7-86 所示。

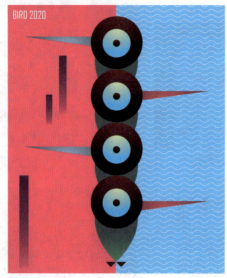

图 7-86 设计图完成

## 7.5 课后作业

**1. 低面的炫耀**

作业内容："低面多边形"是近年来十分流行的一种风格，利用此种风格制作一幅个人宣传海报，其中的个人照片、文字、图形等均使用低面多边形的风格。A4 大小，横竖不限，软件不限。

建议课时：8 课时。

**2. 轻设计**

作业内容：以"轻设计"为设计理念，设计制作手机 UI，包括主页、图标不少于 10 个。A4 大小，软件不限。

建议课时：8 课时。

**3. 走不出的空间**

作业内容：为"第 5 空间"设计工作室设计标志，以数字"5"为主要图形，矛盾空间的基本原理为设计理念。A4 大小，软件不限。

建议课时：8 课时。

**4. 装饰画设计**

作业内容：设计一幅装饰画，可尝试文中所讲的孟菲斯风格，也可自选一种风格。文档形状大小，软件均不限。

建议课时：8 课时。

- 改变传统讲解方式，语言简洁，轻松将理论传达给读者。
- 案例实践教学，一步步细致操作，深入理解构成的原理。
- 结构合理、内容实用，可作为高等院校设计专业的教材。

清华社官方微信号

扫我有惊喜

ISBN 978-7-302-58122-2

定价：59.80元

# 平面构成
## 考试题库

清华大学出版社

# 考试题库

**一、单项选择题：在每小题的备选答案中选出一个正确答案，并将正确答案的代码填在题干上的括号内。**

1. 包豪斯在世界现代设计史上占有非常重要的地位，它是世界上第一所设计学校，由著名建筑师格罗皮乌斯于（　）年在德国魏玛建立。
   A. 1918　　　　　　　　B. 1919　　　　　　　　C. 1920

2. 在 20 世纪 80 年代由（　）引进了包豪斯的三大构成教学体系，逐步成为我国美术教育体系中必备的基础课。
   A. 上海　　　　　　　　B. 香港　　　　　　　　C. 深圳

3. Photoshop 和 Illustrator 软件都是隶属于（　）公司。
   A. Adobe　　　　　　　B. Corel　　　　　　　　C. Discreet

4. 在 Photoshop 软件中，图像的清晰度与（　）有关。
   A. 色彩模式　　　　　　B. 分辨率　　　　　　　C. 存储格式

5. 当我们制作一幅用于印刷的作品时，分辨率应该设置为（　）。
   A. 72　　　　　　　　　B. 150　　　　　　　　　C. 300

6. （　）是最小的视觉元素。
   A. 点　　　　　　　　　B. 线　　　　　　　　　C. 面

7. 在 Photoshop 软件中，存储文件的快捷键是 Ctrl+（　）。
   A. C　　　　　　　　　B. V　　　　　　　　　　C. S

8. 对称指的是以轴线或者中心点为基准，以镜面反射的形式生成（　）的镜像图像。
   A. 完全一致　　　　　　B. 近似　　　　　　　　C. 完全不同

9. 在 Illustrator 软件中，🛠 工具叫作（　）。
   A. 混合工具　　　　　　B. 翻转工具　　　　　　C. 镜像工具

10. 线本身比点更（　），更具备情感，根据不同的曲直、实虚、形态可以分为很多种类。
    A. 丰富　　　　　　　　B. 整体　　　　　　　　C. 活泼

11. 在 Photoshop 软件中，Ctrl+F 键与 Ctrl+V 键都有粘贴的作用，Ctrl+F 键是（　）。
    A. 粘贴　　　　　　　　B. 原位粘贴　　　　　　C. 粘贴在下层

12. 如果需要制作一个图形，放大且不会失真，应使用（　　）软件来制作。
    A. Photoshop　　　　　　B. Illustrator　　　　　　C. Painter

13. 此图形使用的（　　）构成形式。
    A. 发射　　　　　　　　B. 近似　　　　　　　　C. 重复

14. 两个同样大小的面上下放置，上方的面会（　　），有头重脚轻之感。
    A. 显得大　　　　　　　B. 显得小　　　　　　　C. 相等

15. 冷抽象也称为几何抽象，代表人物是（　　），在他中后期的作品中大多是以水平、垂直线，以及红、黄、蓝三原色为基本元素。
    A. 蒙德里安　　　　　　B. 康定斯基　　　　　　C. 埃舍尔

16. 热抽象也称为抒情抽象，代表人物是（　　），他被称为"抽象绘画之父"。在他后期的作品中，大多是各种几何形状、奇怪的线条、丰富的色彩，轮廓鲜明，构图自由，看似抽象的形式却呈现出勃勃生机。
    A. 蒙德里安　　　　　　B. 康定斯基　　　　　　C. 埃舍尔

17. 自然界中的物种都是在相同的种类中产生个体区别，就像不可能找到完全相同的两片树叶一样，这种情况与（　　）构成形式很像。
    A. 发射　　　　　　　　B. 近似　　　　　　　　C. 重复

18. （　　）构成形式在生活中十分常见，例如散落在地上的石子、街道上三三两两的行人、天空中闪烁的星星等。
    A. 变异　　　　　　　　B. 发射　　　　　　　　C. 集结

19. （　　）构成是指在重复、近似、发射等构成的形式之上，某个形态突破了规律，在性质普遍相同的事物中出现了异质事物，从而产生了突变，制造出视觉中心，破除了重复的单调。
    A. 变异　　　　　　　　B. 发射　　　　　　　　C. 集结

20. 有着"科学思维版画大师"称号的画家是（　　）。
    A. 蒙德里安　　　　　　B. 康定斯基　　　　　　C. 埃舍尔

21. 构成主义是现代艺术兴起的流派之一，形成于20世纪初，奠基人（　　）首先提出了"构成"这一概念。
    A. 蒙德里安　　　　　　B. 康定斯基　　　　　　C. 塔特林

22. (　　)的作品是以平面、直线、抽象形作为主要元素，色彩简化至红、黄、蓝与黑、白、灰。
　　A. 蒙德里安　　　　　B. 康定斯基　　　　　C. 塔特林

23. (　　)在二维空间中占有更多的面积，对于画面构图的效果，往往起着决定性的作用，如果单独地直接出现，会给人空洞之感，但也会被利用来达到一些个性的设计需求。
　　A. 点　　　　　　　　B. 线　　　　　　　　C. 面

24. (　　)是构成中彼此关联的图形，重复图形的基本单位。
　　A. 图形　　　　　　　B. 骨骼　　　　　　　C. 基本形

25. 达利很多作品都是通过写实的绘画表现反转图形，例如(　　)中，达利将伏尔泰的胸像巧妙地放置在多个人像之中，在一个画面中看到了截然不同的多个图像。
　　A. 有伏尔泰胸像在内的奴隶市场
　　B. 偏执狂的相貌
　　C. 鲁宾杯

26. 在Illustrator软件中，可以将文字转换为路径的命令叫作(　　)。
　　A. "文字"/"创建轮廓"　　B. "图形"/"创建轮廓"　　C. "文字"/"创建路径"

27. 在Illustrator软件中，对多个图形进行编组的快捷键是(　　)。
　　A. Ctrl+A　　　　　　B. Ctrl+G　　　　　　C. Ctrl+N

28. 在Illustrator软件中，使用(　　)工具，可以实现不同图形之间形状与色彩的渐变效果。
　　A. 混合　　　　　　　B. 渐变　　　　　　　C. 移动

29. (　　)构成是一种特殊形式的重复构成，是指基本形围绕着一个或多个中心向外扩散或向中心收缩，并且有明确的视觉中心，有助于构图和空间的组织。
　　A. 发射　　　　　　　B. 渐变　　　　　　　C. 重复

30. Photoshop默认的文件格式是(　　)，可以最大限度地保存所有文档信息，例如图层、通道、色彩、路径、文字和图层样式等。一般来说，如果设计文件在未完成或是还有可能修改的阶段都存储为该格式。
　　A. JPG　　　　　　　B. PSD　　　　　　　C. PNG

**二、多项选择题：在每小题的备选答案中选出两个或两个以上正确答案，并将正确答案的代码填在题干上的括号内。**

1. 包豪斯学校开创了全新的现代设计的教育理念，并在教学中逐步形成了完整的教学计划和理论体系。以下哪些属于包豪斯的教学理念？(　　)
　　A. 技术和艺术应该和谐统一
　　B. 对材料、结构、肌理、色彩有科学的、技术的理解

C. 集体工作是设计的核心
D. 艺术家、企业家、技术人员应该紧密合作

2. 平面构成从空间上来讲与立体相对，是指在二次元的平面上，按照美学的标准进行编排和组合，主要研究基本要素（　　）的创作，形与形的关系，形与空间的关系及空间与空间的关系等。
A. 面　　　　　　　　　　　　B. 点
C. 线　　　　　　　　　　　　D. 体

3. 以下属于点的特征的有（　　）。
A. 引人注目　　　　　　　　　B. 最小的视觉元素
C. 重量感　　　　　　　　　　D. 整体感

4. 在 Photoshop 软件中，打开文件的快捷方式有（　　）。
A. 使用快捷键 Ctrl+O　　　　　B. 双击软件界面空白处
C. 使用快捷键 Ctrl+N　　　　　D. 双击标题栏

5. 以下不是点阵图像类的软件有（　　）。
A. Photoshop　　　　　　　　　B. Flash
C. Illustrator　　　　　　　　D. Painter

6. 基于矢量图形的软件有（　　）。
A. CorelDRAW　　　　　　　　　B. Photoshop
C. Illustrator　　　　　　　　D. After Effects

7. 图与底的关系中包括（　　）。
A. 正形　　　　　　　　　　　B. 负形
C. 隐形　　　　　　　　　　　D. 消失形

8. 节奏与韵律本是对音乐的描述，通过音符、旋律等元素变化体现，被引入视觉艺术中，指利用视觉元素中的（　　）等有规律的运动变化所带来的心理感受。
A. 形　　　　　　　　　　　　B. 色
C. 位置　　　　　　　　　　　D. 方向

9. 风格派是1917年在荷兰建立起来的，它接受了如（　　）等流派的现代观念，在荷兰本土发展而成。
A. 野兽派　　　　　　　　　　B. 立体主义
C. 未来主义　　　　　　　　　D. 印象派

10. 在 Illustrator 软件中，"路径查找器"面板中针对造型的功能有（　　）。
A. 联合　　　　　　　　　　　B. 交集
C. 消失　　　　　　　　　　　D. 差集

11. 以下是达利的作品的有（　　）。
    A. 偏执狂的相貌　　　　　　　　B. 构成 8 号
    C. 有伏尔泰胸像在内的奴隶市场　　D. 红黄蓝组合

12. 重复构成是指同一个或是一组基本形在单元骨骼内有规律地反复排列，其中包括以下排列方式（　　）
    A. 重复排列　　　　　　　　　　B. 交叉错位排列
    C. 基本形正负交替排列　　　　　　D. 单元基本形重复排列

13. 近似构成可以使用（　　）等方式对基本形进行变化。
    A. 轻微变形　　　　　　　　　　B. 切割
    C. 打散　　　　　　　　　　　　D. 剪切组合

14. 渐变构成的形式有（　　）。
    A. 形状渐变　　　　　　　　　　B. 方向渐变
    C. 数量渐变　　　　　　　　　　D. 间隔渐变

15. 发射构成的形式包括（　　）。
    A. 离心式　　　　　　　　　　　B. 向心式
    C. 同心式　　　　　　　　　　　D. 无心式

16. 以下图形，属于矛盾空间的是（　　）。
    A.　　　　　　　　　　　　　　B.
    C.　　　　　　　　　　　　　　D.

17. 肌理的表现可以分为（　　）。
    A. 视觉肌理　　　　　　　　　　B. 平面肌理
    C. 触觉肌理　　　　　　　　　　D. 立体肌理

18. UI 设计近年来较为常见的设计风格有（　　）
    A. 风格化　　　　　　　　　　　B. 扁平化
    C. 拟物化　　　　　　　　　　　D. 写实化

19. 此按钮是在 Photoshop 软件中利用图层样式功能制作的，使用了哪些效果？（　　）
A. 内阴影　　　　　　　　　　B. 渐变叠加
C. 投影　　　　　　　　　　　D. 斜面与浮雕

20. 传统三大构成包括（　　）。
A. 色彩构成　　　　　　　　　B. 立体构成
C. 光影构成　　　　　　　　　D. 平面构成

21. 在 Illustrator 软件中，使用"移动工具"对图形对象进行水平方向的移动，同时复制一个新的图形，需要按住（　　）键。
A. Shift　　　　　　　　　　　B. Alt
C. Ctrl　　　　　　　　　　　D. 空格

22. 变异构成是指在（　　）构成的形式基础之上，某个形态突破了规律，在性质普遍相同的事物中出现了异质事物，从而产生了突变，制造出视觉中心，破除了重复的单调。
A. 发射　　　　　　　　　　　B. 重复
C. 空间　　　　　　　　　　　D. 近似

23. 平面绘画、设计的介质是二次元的平面，而空间则是指真实的物质所存在的客观环境，是一个具有（　　）的三次元立体空间。
A. 宽度　　　　　　　　　　　B. 高度
C. 深度　　　　　　　　　　　D. 广度

24. 倒三角形面会给人（　　）之感。
A. 危险　　　　　　　　　　　B. 不稳定
C. 稳定　　　　　　　　　　　D. 优美

25. 以下构成形式中，属于规律性骨骼的有（　　）。
A. 重复构成　　　　　　　　　B. 发射构成
C. 渐变构成　　　　　　　　　D. 集结构成

26. 在 Photoshop 软件中，选区的反向选择应该配合快捷键（　　）+I。
A. 空格　　　　　　　　　　　B. Ctrl
C. Shift　　　　　　　　　　　D. Alt

27. 重复构成形式的主要作用表现在（　　　）。
A. 突出个性　　　　　　　　　　　　B. 加深印象
C. 强化主题　　　　　　　　　　　　D. 破除单调感

28. 以下对于矛盾空间的论述，正确的有（　　　）。
A. 由人们长期观察自然界物体的视觉经验总结而成
B. 一个图形中有不同的视平线与视点
C. 违背视觉规律
D. 通过形与形之间的互相遮挡或透明产生的错误空间

29. 肌理属于（　　　）领域的感受，不同的肌理给人不同的触感，例如粗糙、光滑、软、硬等。
A. 感觉　　　　　　　　　　　　　　B. 触觉
C. 嗅觉　　　　　　　　　　　　　　D. 视觉

30. 在 Photoshop 软件中可以存储的文件格式有（　　　）。
A. PSD　　　　　　　　　　　　　　B. TIFF
C. JPG　　　　　　　　　　　　　　D. CDR

## 三、填空题

1. 变化与统一是美的形式法则中的第一原则，它也是所有艺术形式需要遵循的法则，＿＿＿＿＿＿、＿＿＿＿＿＿、＿＿＿＿＿＿等构成形式都是在变化统一的基础上形成的。

2. 节奏强调重复性，如图形的＿＿＿＿＿、＿＿＿＿＿、＿＿＿＿＿、＿＿＿＿＿的反复交替呈现出的形式即节奏感。

3. ＿＿＿＿＿＿的运动轨迹形成了线，而线的运动则形成了＿＿＿＿＿＿。

4. Illustrator 软件中 🖊 工具称为＿＿＿＿＿＿。

5. Illustrator 软件中快捷键 Ctrl+C 的作用是＿＿＿＿＿，快捷键 Ctrl+D 的作用是＿＿＿＿＿。

6. 不同的线会带来不同的心理感受，线比点具备更加丰富的＿＿＿＿＿＿。

7. 水平线具备＿＿＿＿＿＿、＿＿＿＿＿＿感；垂直线具备庄严、严肃感；斜线具有运动、＿＿＿＿＿感，并具有明确的方向性；曲线具备＿＿＿＿＿、＿＿＿＿＿感。

8. 面具有＿＿＿＿＿、＿＿＿＿＿，面积决定了它所占画面空间的大小。

9. 面比点和线更加＿＿＿＿＿＿，是画面中视觉冲击力的主要力量。

10. 自然面是＿＿＿＿＿＿的有机面，偶然形是指一些＿＿＿＿＿＿、偶然得到的面。

11. 面与点之间的区别，二者同样具备多变的形状，但是点相对更＿＿＿＿＿＿，而面则比较＿＿＿＿＿＿。

12. 两个同样大小的长方面，横向摆放看上去更_____，而竖向摆放看上去则稍_____。

13. _____面给人稳定、简洁、规则、男性之感，_____面给人圆满、完结、优美之感，_____面给人稳固、升腾、零活之感，_____面则给人危险、运动之感。

14. 此图形的名字为_____。

15. 著名的日本图形设计家_____的作品中有很多利用了_____的原理进行设计，产生了简洁而又有趣的效果，如男人的腿与女人的腿交错在一起互为图底。

16. 在 Photoshop 软件中，使用变形功能进行图像放大的同时想要保持图像比例已经从中心向外放大，需要同时按住_____键。

17. 此图形属于_____构成的形式。

18. 正常的透视是由人们长期观察自然界物体的_____总结而成的，被用于绘画、设计等多个领域，符合人的_____。

19. 此图形是通过_____产生的矛盾空间效果。

20. 在 Photoshop 软件中，能够为图层添加各类效果的图层功能叫作_____。

### 四、判断题

1. 抽象与具象是相对的，抽象派的作品脱离了模拟自然的绘画风格，以直觉和想象力为出发点，排斥具象、自然，仅仅使用纯粹的形与色来构成画面。（    ）

2. 康定斯基于 1912 年撰写的《论艺术的精神》、1921 年撰写的《点、线到面》等均成为抽象艺术的经典著作。（    ）

3. 包豪斯在世界现代设计史上占有非常重要的地位，由著名建筑师格罗皮乌斯于 1919 年在德国魏玛建立，全称为"公立包豪斯学校"，它是世界上第一所设计学校。（    ）

4. 计算机将人们从繁重的手绘中解脱出来，通过计算机学习构成的同时，手绘能力可以完全抛弃。（    ）

5. 同一公司出品的各款软件间会有类似的地方，例如界面、命令、工具、快捷键等，学习起来更加容易。软件之间的传输、借用也毫无障碍。（    ）

6. 在 Photoshop 中选择菜单"文件"/"新建"命令，或使用快捷键 Ctrl+M，均可以调出"新建"对话框。（   ）

7. 点阵图是由像素点组成的，像素点多的图像会更加清晰，也会增加图像所占空间；相反，像素点少的图像清晰度会减弱，放大后会出现马赛克，但相应的图像所占空间会小一些。（   ）

8. 点的运动轨迹形成了线，而线的运动则形成了面。（   ）

9. 点是可视画面中最稳定的因素，点的运用往往决定了画面的整体效果，在任何一种绘画或设计中，面都是至关重要的部分。（   ）

10. 正方形面给人稳定、简洁、规则、男性之感；圆形面给人圆满、完结、优美之感；三角形面给人稳固、升腾、灵活之感。（   ）

11. 点、线、面就像是一个人的五官，不同的形态和构成方式组成了不同的外貌和表情。（   ）

12. 所谓视觉文法是指视觉设计的基本方法，在平面设计中指图形的组织结构、变化规律等。所有平面图形的构成都会从以下两点出发：基本形与组合。（   ）

13. 基本形强调其单独的欣赏性，主要审美价值体现于图形之中。（   ）

14. 骨骼就是指基本形组合所依据的骨架，基本形依据骨骼有序地排列，骨骼可以是有形的或者无形的线、格等框架结构。骨骼依据其排列方式可分为很多种。（   ）

15. 非规律性骨骼无秩序，更加自由化，例如集结、对比、重复骨骼。（   ）

16. 近似构成是指在重复构成的基础上，基本形或骨骼在形状、大小、方向、色彩等方面产生较大的差异变化，基本形基本属于同一种类，但同中有异、异中有同。（   ）

17. 在 Photoshop 中，对某个图层进行变形的快捷键为 Ctrl+B。（   ）

18. 渐变构成中形状的渐变形式更适合计算机软件制作，因其追求在变化的过程中美和趣味的体现。（   ）

19. 矛盾空间是指在二维空间里通过错误的透视表现出违背视觉规律的形式，只能表达在三维空间内，无法在真实世界中还原。（   ）

20. 请判断以下描述是否正确：草地上的红花，其中红花作为点出现，而当镜头推近，红花上出现了蜜蜂在采蜜，此时的红花则作为面出现。（   ）

**五、名词解释题**

1. 构成

2. 平面构成

3. 变化与统一

4. 对称与平衡

5. 节奏与韵律

6. 基本形

7. 骨骼

8. 鲁宾杯

9. 对比与调和

10. 重复构成

11. 近似构成

12. 渐变构成

13. 发射构成

14. 集结构成

15. 变异构成

16. 空间构成

17. 肌理构成

18. 矛盾空间

19. "孟菲斯"风格

20. 构成主义

## 六、简答题

1. 简述形与形的关系，并简单绘制出关系示意图。

2. 简述美的形式法则。

3. 简述平面构成的表现形式。

4. 简述平面构成理论的形成受哪些艺术流派及艺术家的影响。

5. 请列举出 Photoshop 软件可以存储的文件格式，并简述其特征，不少于 4 种。

6. 简述 JPG、PSD 格式的特征，并对比两者用途上有何区别。

7. 分别简述 Photoshop 与 Illustrator 软件各自的特点。

8. 简述热抽象与康定斯基。

9. 什么是包豪斯？

10. 此图为 Photoshop 软件界面，依次写出图中所标位置的名称，并简单介绍其作用。

## 七、论述题

1. 以作品为例，讲述福田繁雄的设计风格。

2. 根据个人的经验，谈一谈你对平面构成中传统手绘与计算机绘制两种制作方法的感受。

3. 试论述平面构成所学到的知识如何应用到实际设计中去。

4. 平面构成与色彩构成、立体构成合称为三大构成，你认为三大构成为何会成为设计专业的基础课程？

5. 结合你的专业，谈一谈构成在实际设计作品中的作用。

**八、操作题**

1. 利用点、线、面的组合表现欢乐与悲伤的画面，软件不限，单色。

2. 利用重复、近似构成等形式，制作有秩序感的海报设计，主题为"未来"。

3. 以矛盾空间形式设计一幅 Logo，以 1~2 个英文字母为元素，色彩不限。

4. 为某音乐播放器设计界面，要求扁平化、极简风格。

5. 以花、草、动物为主题，设计一幅圆形适合纹样，使用 Illustrator 软件，要求包含点、线、面的元素。